가장 아름다운
중국회화 100선

最美中國畵100幅 by 趙力·院晶京
Original Chinese language edition published by 北京 人民美術出版社
Copyright © 2016 by 趙力·院晶京
All Rignts Reserved.
Korean copyright © 2020 by Snifactory
Korean langyage edition arranged with 北京 人民美術出版社
through Linking-Asia International Inc.

가장 아름다운 **중국회화 100선**

2020년 6월 5일 초판 1쇄 발행
2020년 8월 10일 초판 2쇄 발행

편 저	조력 · 원정경
역 자	우영숙
편 집	윤수미
디자인	이문정
펴낸이	김영애
펴낸곳	SniFactory(에스앤아이팩토리)

등록	2013년 6월 3일
주소	서울시 강남구 삼성로 96길 6 엘지트윈텔 1차 1402호
	전화 02. 517. 9385 팩스 02. 517. 9386
	dahal@dahal.co.kr / http://www.snifactory.com
ISBN	979-11-89706-97-5 03600

가격 18,000원

가장 아름다운

중국회화 100선

조력 · 원정경 엮음 | **우영숙** 옮김

다홀미디어

구글이 선택한 중국회화 100선

6월 어느 날 무심결에 "가장 쿨한 온라인 박물관"이라는 강연 영상
자료TED를 클릭하였더니, 2,000여 년 전에 그려진 "매혹적인 중국 그
림"한 점이 내 눈을 미혹하여, 밤늦도록 컴퓨터를 떠날 수 없었다. 그
날은 새벽 3시 반까지 일하고 별빛을 친구 삼아 연구실을 나왔는데, 베
이징 구글Google 총 본부에서 중요한 행사가 열렸던 날이었다. 2014년
9월 4일, 중국 베이징에서는 Google Cultural Institute(이하 구글문화학
원)의 새로운 합작 파트너가 발표되었다. 그날 눈빛이 명료한 에밋 수
드Amit Sood는 열정적인 강연을 하며, 천 페이지에 달하는 초고화질 영
상을 보여주었다. 세계 여러 박물관에서 선정한 작품들은 회전하면서
움직이며, 강연자와 어우러졌다. 이렇듯 IT 기술을 이용한 방송문화는
점점 더 눈에 띄는 현실이 되고 있었다.

그러한 연유로 "가장 아름다운 중국회화 100선"의 각 항목은, 중국현
당대미술문헌중심中國現當代美術文獻中心(CCAD, Chinese Modern Contemporary
Art Document)과 구글문화학원이 가장 먼저 체결한 9가지 협약 사업 중
한 가지가 되었다. 구글문화학원은 Art Plan, 역사적인 사건, 그리고 세
계의 기이한 자연경관 등을 포함한 하나의 글로벌 온라인 플랫폼을 구
축하였다. 그중에서 예술적인 부분은 전 지구인이 즐기고 누릴 수 있는
예술적인 기구가 되겠다는 제휴를 맺었는데, 그러기 위해서는 중국 내
에서도 전 세계의 인터넷 사용자에게 예술작품을 즐기고 감상하는 현

대적인 방식으로 제공한다는 것이 포함되어 있었다. 인터넷 사용자는 개별적인 세부사항까지 검색이 가능하여, 집을 나서지 않고도 인터넷 환경에서 박물관처럼 즐길 수 있도록 기술적인 환경을 만들어내는 것 까지도 포함되었다. 그래서 개인이 스스로 엄선된 자료집을 만들어 가 정에서도 인터넷을 통하여 예술품의 매력을 즐길 수 있도록 하는 것이 었다.

이처럼 서로의 협력으로 시간과 공간, 지역, 언어적인 한계를 초월하 여 인터넷 공간에서 "21세기 〈역대명화기歷代名畵記〉"를 만들어낸 구글 의 플랫폼은 "가장 아름다운 중국회화 100선"을 인터넷에서 감상할 수 있는 출발이 되었다. 우리는 세계의 예술애호가들이 손쉽게 중국회화 의 독특한 풍모에 이끌려 자연스럽게 중국의 광범위 예술 애호가로 거 듭나기를 희망한다. 또한 인터넷상에서 무분별하게 보고, 듣고, 즐기는 중국인들을 우려하며 중국현당대미술문헌중심과 인민미술출판사가 제 휴하여, 지면으로 옮기는 작업을 하였다.

이 책에는 장강과 황하를 중심으로 수 천 년의 역사를 지닌 중화민 족이 만들어 낸 100점의 회화 작품을 담았다. 이 작품들은 중국 회화 사의 대표적인 걸작일 뿐만 아니라, 각 시대의 인문학적인 풍모가 시각 화되어 나타난 중화 문명이라고 할 수 있다. 첫번째 소개하는 전국戰國 시대 옻칠그림에서부터, 마지막에 수록된 이가염李可染의 1963년 작 〈

만산홍편萬山紅遍)에 이르기까지 수 천 년에 달하는 긴 시간에 걸쳐 있는 수록 작품의 시대 및 내용은 6개 부분으로 나누어 기술하였다.

 매 작품은 시기별로 균등하게 배분하고 정성을 다하여 설명하였으며, 최근의 학술적인 시각과 성과에 입각하여 간단명료하지만 깊이 있는 해석을 하였다. 중국현당대미술문헌중심은 각 영역에서 활약하는 젊은 미술사학자들로 구성되어 있어, 이러한 작업을 해내는 핵심적인 역할을 할 수 있었다.

 선진先秦에서 위진魏晉시기의 회화는 고대 · 중세의 장례문화와 관련한 미술, 불교회화 및 부분적인 수당隋唐시기 회화를 중심으로 연구했던 중국사회과학원고고연구소中國社會科學院考古研究所의 견해를 보완하여 기술하였다. 수당오대隋唐伍代와 송원宋元 시기 회화 부분에서는 청화淸華대학 미술학원 출신 연구원들의 의견을 선택했으며, 중앙미술학원中央美術學院 박사연구원 진정사陳婧莎와 직원들, 북경시문물국 정비丁霏의 의견을 따랐다. 근현대회화 부분은 중앙미술관 소장품 관리부 직원 및 유한아劉漢娥, 북경량우화예문화전파유한공사北京良友華藝文化傳播有限公司 연구원, 섭일정聶一婷 등이 공동으로 기술하였다. CCAD의 "가장 아름다운 중국회화 100선"을 기획한 사이버전시 책임자인 진림陳琳과 나는 선택된 두루마리그림 및 근현대회화를 설명하는 역할을 했다. 중앙미술학원의 조력趙力 교수는 주요 편집인으로 참가하여, CCAD와 구글문화학원의 교량 역할을 하며, 이 책이 출판될 수 있도록 하였다.

 과학기술과 예술의 융합을 위한 창의력을 발휘하고 기획한 구글문화학원의 에밋 수드Amit Sood, 사이버전시에서부터 이 책이 출간되기까지

노력을 아끼지 않은 로랜 냄Lauren Nem에게 감사를 전한다.

　백년 전, 채원배蔡元培(1868~1940)*는 미술교육의 중요성을 역설하고 "미술로써 종교를 대신할 수 있다"고 하였다. 우리들은 이 책이 미술애호가들의 애장 도서가 되기를 희망하며, 수록된 작품에서 중국 그림의 매력을 한껏 느낄 수 있으리라 믿어 의심치 않는다.

　"가장 아름다운 중국회화 100선"은 간단명료하게 중국회화사를 엮었지만, 작품에 대한 심도 있는 전문적인 해석은 중국회화의 정수를 이해하고 걸작의 아름다움을 감상하기에 충분한 면모를 갖추고 있다.

<div align="right">

2016년 8월 15일

중국현당대미술문헌중심 원정경院晶京

</div>

*. 교육가, 북경대학총장역임, 국립중앙박물원 창건, 중국미술학원 창설

사이버 전시가 지면으로!

중국 여행을 할 때마다 지역 박물관, 미술관 둘러보는 일과 서점에 들어가서 이런저런 책 구경하는 일은 맛있는 청요리 먹는 것 못지 않게 중요하다. 눈을 황홀하게 만드는 예술관련 서적은 늘 부러울 정도로 위풍당당하게 서점을 점령할 뿐만 아니라, 최근에는 전세계의 예술관련 서적까지 더 크게, 더 화려하게 소개하는 추세이다. 심지어 고구려 무덤을 재조명하는 대형 도록까지도 다양하게 출간되어 있을 정도로 그들의 문화적 자부심은 상상을 초월한다. 그래서 앞으로도 기회가 주어진다면 우리에게 도움이 되는 다양한 예술서적을 소개하고픈 욕심을 지울 수는 없다.

이 책은 광동성 심천의 대형서점에서 발견했다. 서문을 펼쳐보니 무시무시한 이력을 담고 있었다. 중국을 대표하는 미술사학자 여러 명, Google, 그리고 미술관련정부기관의 협조로 탄생한 Cyber미술관이 책으로 탈바꿈해서 내게 말을 걸어온 것이다.

이미 우리나라에는 적지 않은 중국미술관련 서적이 출간되어있다. 하지만 이것처럼 일목요연하게 중국회화를 설명한 경우는 드물다. 중국미술은 오랜 역사만큼이나 복잡하지만 절대로 무시하고 지나칠 수만은 없다. 한국미술을 제대로 알기 위해서도 어느 정도의 이해는 반드시 필요하다.

개인적으로 번역자의 시각을 넘어, 미술에 관심 있는 분 또는 미술을

공부하는 사람들에게 이 책을 권하는 나름의 이유를 몇 가지 꼽아보고 싶다. 먼저 이 책에서는 이제껏 학자들의 손을 거쳐 정리 요약된 중국 회화서적 중에서 유일하게 신중국시기와 민국시기를 대표하는 작품이 소개되어 있다. 물론 중국현대미술사에서 문화혁명시기를 거친 작가들의 상흔傷痕미술에 관한 부분은 좀 더 세월이 흐른 다음에 기술해야 할 숙제로 남아 있다. 또한 이 책의 번역은 중국 미술을 전공한 나의 몫이었지만, 100가지 작품을 설명하고 분석한 다수의 미술사학자들은 중국의 여러 기관과 대학의 미술전문가들이다. 게다가 손쉽게 이해를 도와주는 방법으로, 번역자 마음대로 해설과 주석을 덧붙였다. 이는 미술용어사전 없이도 책장을 넘기는데 도움을 줄 수 있을 것으로 생각한다.

이미 한차례 언급했지만 이 책은 먼저 사이버미술관을 거쳐 e-book으로 만들어졌고, 그 이후에 학자들의 노력에 의해 작은 책으로 출간되었다. 일반적인 도서와는 다른 경로를 따라 만들어졌으므로, 한국어판 e-book과 독자들이 손쉽게 접할 수 있는 책으로 만들어지면 좋겠다는 바램을 다할미디어에 전했다. 출판전문가의 안목으로 휴대하기 좋은 중국미술 핸드북이 탄생하리라고 믿는다.

2020년 3월 3일
우 영 숙

Contents

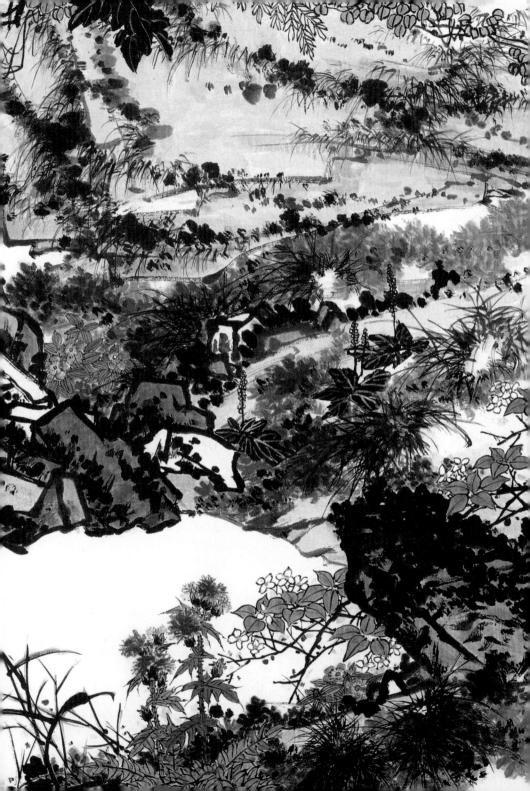

I. 개벽에서 위진시기 풍류에 이르기까지
전국시기 및 위진남북조의 회화

이 단락에는 전국시기 및 진한시기 무덤에서 출토된 백화帛畵, 벽화에서부터 위진남북조시기의 새로운 예술형식이었던 권축화卷軸畵(두루마리그림)에 이르기까지, 장대한 천년의 시간을 아우르고 있다. 오랜 기간 회화는 각기 다른 매체와 재료로 표현되었으며, 각각 다른 역할을 담당하며 계속 이어져왔다. 이로써 중국회화에 있어 전통의 시작은 복잡 다양하게 구성되어 있음을 엿볼 수 있다.

우리들은 상고시기 회화를 고고학적인 발전에 따라 인식하고 있다. 인류의 유아기였던 신석기시대에 중국에서는 암각화 및 독특한 채화도기彩畵陶器가 출현했다. 상고시대, 사람들의 신앙은 조상숭배가 중요하였다. 사후의 조상이 살아있는 후대에 도움을 주고 서로 영적으로 교감한다는 믿음은 갑골문에서 설명하고 있다. 이와 같은 이유로 조상들은 중요한 위치에 놓였으며, 점술과 제사의 대상이 되었다. 죽은 자들의 영원한 저택인 무덤은 지하공간에 대량의 재물과 진귀한 보석들을 같이 매장하는 중요한 곳이 되었다. 이로써 무덤 공간에서 죽은 자들을 위해 신비한 힘을 부여받은 백화, 무덤벽화 등은 또 다른 세계로 나아가는 보조자 역할을 한다는 믿음을 지니게 되었다.

위진시기에 다다르면 이러한 국면은 전환되는데, 역사 무대에 화가들이 등장하고, 이 시기의 극소수 진귀한 작품들은 후세에 전해지게 되었다. 두루마리그림이라는 새로운 형식의 출현과 유행은 회화가 추구하는 본래의 기능으로 전개되어 회화예술의 새로운 장을 마련했다.

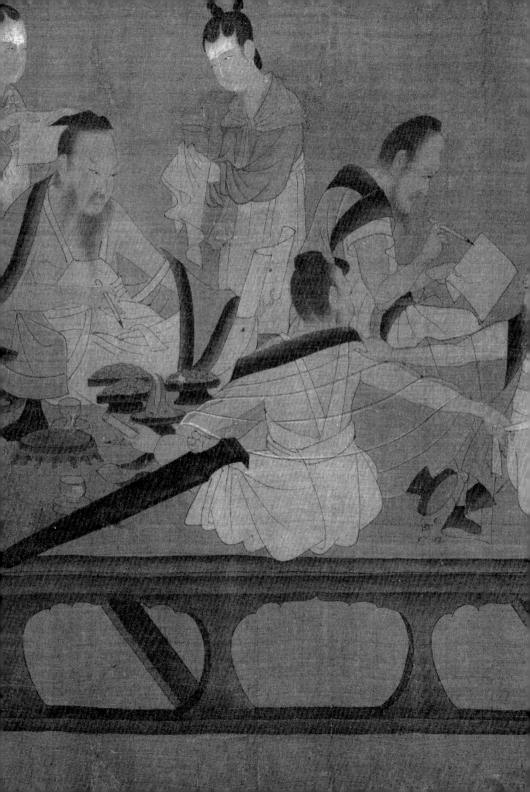

차마인물도車馬人物圖/전국戰國(BC 403-BC 221)

이 그림은 호북성 형문荊門 포산包山 2호 초楚나라 무덤에서 출토된 칠합漆盒(화장도구를 담기 위한 그릇)의 뚜껑 부분에 그려져 있다. 이 상자의 바깥부분은 진홍색·주황색·황토색·갈색·청색 등의 색채를 사용한 정교한 문양으로 장식되어 있다. 추상적인 구름문양과 동물문양 외에도 눈길을 끄는 것은 26명의 인물, 4대의 마차, 기러기·개·돼지 등의 동물들이다. 하나의 복잡한 공간 안에 모든 사물들이 자리잡고 있는데, 통상적으로 이러한 표현은 귀빈을 영접하는 장면으로 볼 수 있다.

화면 속 인물들은 크거나 혹은 작게 질서정연한 모습으로 그려져 서열을 분명하게 나타내고, 고저를 이용하여 원근을 표현하였다. 아래쪽에 위치한 인물은 관찰자와 가까운데 위치하고, 위쪽의 인물은 먼 곳으로 배치하여 깊이감을 표현하였다. 둥근 상자 뚜껑의 바깥 측면을 감싸고 있는 좁고 긴 화면은 하나의 둥근 띠처럼 순환하는 모양으로 그려져, 보는 사람으로 하여금 상자 뚜껑을 꼼꼼하게 돌려보게끔 한다. 화면에서 분주히 뛰어가는 인물과 마차는 운동감을 표현하였으나, 마치 날아오르기 시작하는 것처럼 보여진다.

칠합에는 선진先秦~진한秦漢시기 향료로 사용하였던 산초, 동경, 뼈로 만든 비녀, 조개 껍질로 만든 장식품 등이 담겨진 채 출토되어, 당시 유행하던 화장품의 용도를 알 수 있다.

칠그림, 호북성박물관 소장

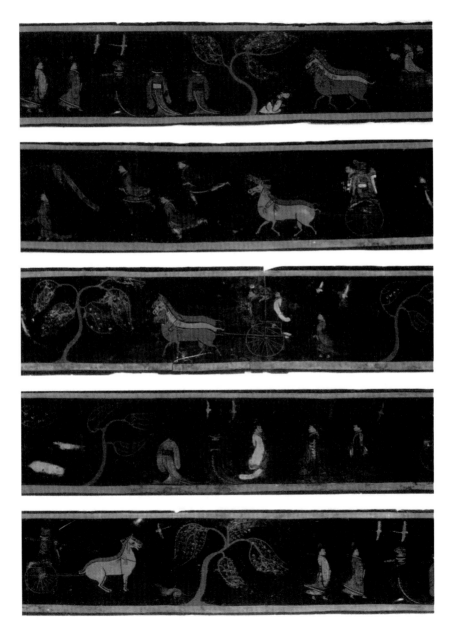

인물용봉도 人物龍鳳圖/전국

〈인물용봉도〉는 1949년 호남성 장사長沙의 초楚나라 무덤에서 출토된 것으로, 현존하는 가장 오래된 전국시기 백화帛畵 중 하나이다. 그림의 주요 인물은 귀부인 측면상으로, 뒤로 묶어 쪽을 진 머리, 넓은 옷소매, 충분히 과장하여 표현된 가느다란 허리를 지니고 있다. 이는 초나라 고유의 심미적 표현으로 여겨진다. 부인상이 두 손을 모아 받들고 있는 것은 날아오르는 봉황으로, 그 왼편에는 부상하는 한 마리 용이 자리 잡고 있다. 중국 고대문화에서 봉황과 용은 상상의 동물이지만, 그들은 자연현상을 능가하는 신비한 힘을 지닌 것으로 인식되어왔다.

이 그림은 마음을 다하여 묘사한 작품이라는 가치를 지니고 있으나, 현대적인 의미의 예술품은 아닌 하나의 '명정銘旌(죽은 사람의 관직, 성씨 등을 기록하여 상여 앞에 들고 가는 기다란 깃발. 명기銘旗라고도 함)'이다. 고대인들은 명정이 초혼招魂을 하는 능력이 있다고 믿어, 대나무 막대기에 명정을 높이 게양하여 죽은 자의 영혼을 묘지까지 인도하는 장례의식에 사용하였다. 장례 후에는 명정을 관위에 덮어 영혼과 육체가 동시에 묘지에 들어가게끔 하였다. 나아가 장사 자탄고子彈庫의 마왕퇴馬王堆 1, 3호 고분에서도 유사한 명정이 발견되었는데, 그림 속의 인물이 무덤주인이라고 추측한다. 그림 속 용과 봉황은 무덤주인의 영혼을 보좌하며 사후세계의 사자使者에게 인도하는 역할을 하지 않았을까?

비단바탕에 먹, 31.2 × 23.2cm, 호남성박물관 소장

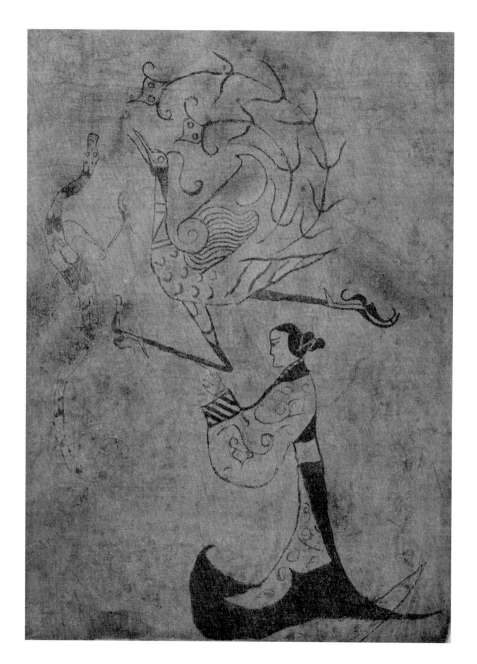

인물어룡도 人物御龍圖/전국

〈인물어룡도〉는 1973년 호남성 장사長沙 지역의 초楚나라 무덤에서 출토되었다. 현재 뉴욕 메트로폴리탄 박물관 소장의 유명한 초나라 백서帛書(비단에 쓴 책)와 같은 무덤에서 출토된 것으로 알려져 있다. 〈인물용봉도〉와 마찬가지로 〈인물어룡도〉는 무덤 주인의 영혼이 영생하기를 기원하는 그림 명정銘旌이다.

화면의 중앙에 측면으로 서있는 남자는 머리에 높은 관을 쓰고, 허리춤에는 긴 검을 차고, 소매가 넓은 의복을 입고 있다. 그림 명정의 특징은 화면 중앙의 남자가 무덤주인임을 표현하고, 의복과 어우러지는 장식품은 초나라의 귀족임을 드러낸다. 남자는 구부린 한 마리 용의 몸 위에 서서 고삐를 움켜쥐고 있는데, 머리 위쪽에는 어가御駕용의 일산日傘이 자리하고 있다. 일산, U자형의 용, 고삐 등은 모두 무덤주인을 위한 상상 속의 교통수단을 표현했는데, 무덤주인의 영혼은 위험에 빠지지 않고 다른 세계로 갈 수 있다. 무덤주인이 머리에 쓴 관의 끈은 바람에 흩날리며 나아가는 방향을 보여주고, 용주龍舟를 몰며 바람을 가르는 멋스런 자태는 생동감이 있다. 용의 꼬리 부분과 몸쪽에는 백학白鶴과 잉어가 각각 그려져 있다. 용과 마찬가지로 명정에 그려진 동물들은 초나라 사람들이 무덤주인의 승천을 도와주는 신비한 역량을 지녔다고 믿는 대상이었다.

비단바탕에 먹, 37.5×28.0cm, 호남성박물관 소장

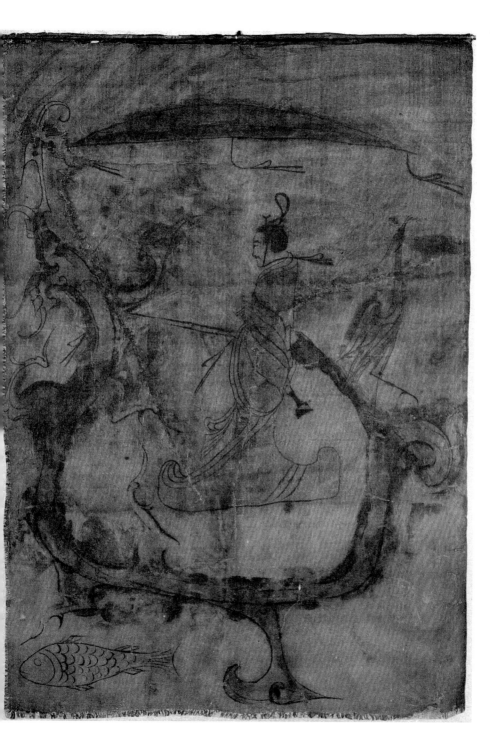

마왕퇴馬王堆 1호묘 T자형 백화/서한西漢(BC 202-AD 8)

　이 유명한 백화는 호남성 장사 마왕퇴 1호묘에서 출토된 것으로, 장례의식에 사용된 T자형의 명정이다. 동시에 장사지역에서 출토된 전국시대 명정과 비교해보면, T자형 백화는 색채를 사용하여 그렸으며, 한층 복잡한 구도를 보여주는데, 이는 풍부한 관념의 세계를 반영하였기 때문이다.

　화면은 천상세계의 풍경, 무덤주인의 승천, 장례식장의 모습, 명부冥府, 즉 지하세계의 풍경 등 네 장면으로 구성되어 있다. 천상세계를 묘사한 최상단에는 사람의 몸과 뱀의 꼬리를 가진 '땅의 신'을 그렸고, 해와 달 및 몇 종류의 서수瑞獸를 그렸다. 천상세계의 아랫부분은 무덤주인이 애써 나아가고자 하는 세상의 모습을 형상화한 것으로, 화려한 옷을 입은 노부인과 그녀를 에워싼 무리들은 시위들이 지키는 천문天門을 통과해서 천상세계로 향하고자 하는 모습이다. 귀부인이 서 있는 아랫 부분은 장례, 제사의식을 묘사한 것으로 보인다. 백화의 아래 부분은 나신裸身의 역사力士가 전설의 바다에 사는 거북모양 물고기를 밟고 있는 형상을 나타냈는데, 통상 지하 명부세계를 표현한 것이다.

　백화 중 사람들이 상상하는 천상세계는 하얀 초승달에 사는 두꺼비, 옥토끼와 선녀(상아嫦娥), 태양에는 까마귀(삼족오)를 그려서 표현하였다. 이러한 의식세계에서 부호화된 상상력은 대대손손 구전되어 전해진 신화, 오래전부터 전해오는 고사에 의거한 것으로 오늘날까지 이어지고 있다.

비단바탕에 채색, 205.0×92.0×47.7cm, 호남성박물관 소장

no.5

사방신령도四方神靈圖/서한

　이 거대한 벽화는 하남성河南省 영성永城에서 서한시기의 양梁나라 왕릉의 천정에 그려져 있다. 화면은 붉은 주사朱砂로 바닥을 칠하고, 검정색 선으로 윤곽을 그린 구륵법鉤勒法을 사용하여, 그 위에 색을 칠했다. 화면에서 가장 주체가 되는 사물은 사슴뿔을 대면한 채 몸을 S자 형으로 구부린 거대한 용이다. 몸통 중간부분에는 쌍을 이루는 날개가 돋아 있으며, 하얀 물고기 한 마리를 크게 벌린 입에서 나온 긴 혀끝으로 말고 있는 모양이다. 용의 몸통 측면에는 새와 백호白虎가 각각 그려져 있다. 사방신四方神을 상징하는 동물들은 화려한 구름문양에 둘러싸여 있는데, 운무가 가득한 선경仙境을 표현한 것이 분명하다. 통상적으로 이 벽화는 동서남북 사방신 중의 하나를 묘사한 것으로 인식한다.

　이 왕릉의 그림은 가장 오래된 무덤벽화로 알려져 왔다. 무덤벽화의 출현은 서한시기 무덤축조방식의 변화에서 기인한다. 상주商周시기에서 서한시기 초까지는 보편적으로 '수혈묘豎穴墓(수직으로 세워 매장하는 방법)' 방식으로 장례를 치렀다. 서한시대가 열리는 무렵부터는 '횡혈묘橫穴墓(눕혀서 매장하는 방법)' 방식의 장례의식이 생겨나기 시작하여 무덤건축방식이 하루가 다르게 변해갔다. 수혈묘 방식에서 생生과 사死를 표현하는 방법은 관棺과 명정에 그림을 그리는 방법만이 가능했지만, 횡혈묘에는 한층 커다란 벽면이 생겨남으로써 화면이 벽면으로 이동하는 결과를 가져왔다. 이로써 수천 년 동안 무덤을 장식하는 주요한 방식이 되었다.

무덤 벽화, 327.0 x 514.0cm, 하남박물관 소장

no. 6

승선도升仙圖/서한

이 그림은 신선이 되어 승천하는 주제를 담은 벽화로, 복천추卜千秋 (하남 낙양인, 서한의 중만기에 삶) 부부가 합장된 무덤에서 발굴하였다. 한 폭의 두루마리처럼 화면에서 복희伏羲와 태양을 시작으로, 끝부분에는 여와女媧와 달을 그렸다. 중국 고대 사람들에게 복희와 여와는 음양陰陽이 상생상극相生相克하는 자연적인 현상의 상징이었다. 복희를 뒤따라 그려진, 머리 셋을 지닌 새에 올라탄 여성과 배 모양의 뱀(용) 위에 탄 남성은 무덤주인으로, 그들은 기이한 능력을 지닌 다양한 동물들의 인도에 따라 신선 세계로 나아간다.

무덤주인 부부가 타고 있는 서수瑞獸인 달 속의 두꺼비, 태양 속의 새 등은 일찍이 〈마왕퇴 'T'자형 백화〉, 〈인물어룡도〉 등의 명정에서 사용된 것으로, 낯설지 않은 도상이다. 기원전 3세기부터 기원전 1세기에 이르는 기간 동안에는 보편적으로 죽은 자의 영혼과 사후세계를 상징하며 사회 각 계층에서 유행하였다.

무덤 구조와 건축방식의 변화는 무덤 내에 새로운 도상이 생겨나는 계기가 되었다. 기존의 명정은 관을 덮는 용도였으므로 서로 대응하는 위치에 그렸다면, 〈승선도〉는 무덤주인이 영면한 관이 놓여진 무덤 천정 사방에 그렸다. 이러한 무덤벽화는 도상이 가진 상상적인 힘을 교묘하게 암시하며 적절하게 그려졌다.

무덤 벽화, 31.0×451.0cm, 낙양 고묘古墓박물관 소장

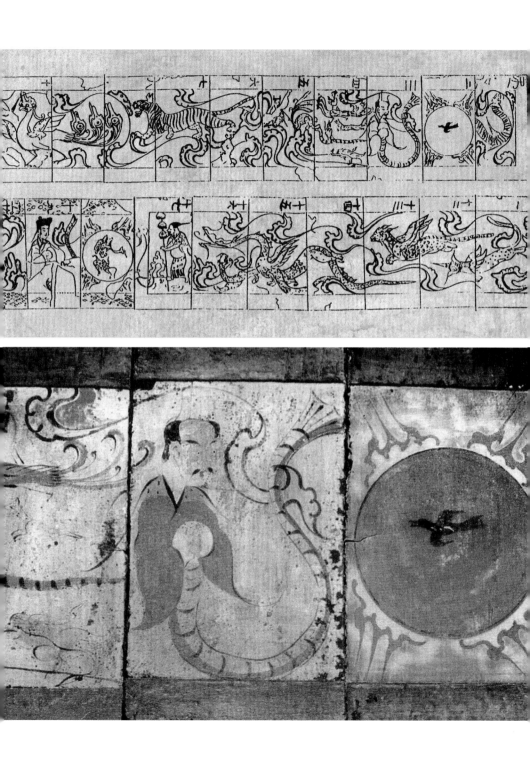

마차출행도 馬車出行圖 / 동한東漢(25-220)

이 그림은 내몽고자치구 화림격이현和林格爾縣 신점자촌新店子村의 무덤 벽화다. 이 거대한 다실多室 무덤은 전체 길이가 20m에 달하며, 각각의 방에 50여 점 이상의 벽화가 그려져 있다. 벽화와 동시에 발견된 대량 의 묵서墨書는 직접적으로 회화의 내용을 설명하고 있다.

넓디넓은 벽화에는 무덤주인의 마차행렬이 큰 면적을 차지한다. 무 덤주인의 영혼이 신령스런 동물에 올라타서 사후세계로 가는, 앞선 시 기에 그려진 벽화의 도상과는 달리 무덤주인의 승승장구했던 생전의 인생 궤적을 마차 행렬로 표현한 것이다. 방제榜題의 설명에 따라 무덤 주인의 승천 경로를 보면, 마차와 말의 규모는 갈수록 확대된다. 시원 하게 내 달리는 말들과 다양한 마차의 모양은 무덤주인의 생전 관직 경력을 말해주며, 위풍당당한 생애를 충분히 보여준다.

특히 흥미 있는 부분은 서한사람들의 장례 모습에서 늘 등장하던 사 방신, 기이한 서수 등을 무덤 천정에 배치한 점이다. 사람들이 애도할 수 있게끔 생전의 아름다운 모습을 표현한 후, 다음에 등장하는 신선들 의 세계는 서로 비교할 수 있도록 연이어 겹쳐지도록 배치하였다. 이 무덤벽화의 일반적이지 않은 표현은 사람들의 생과 사에 대한 관념의 변화에 기인한 것으로 보인다. 막연히 추측하는 선계仙界 보다는 살아 생전의 호화로운 생활과 빛나는 고귀한 신분이 사후세계에 그대로 이 어지기를 기원함이 아닐까!

무덤 벽화, 원래 위치에 보존

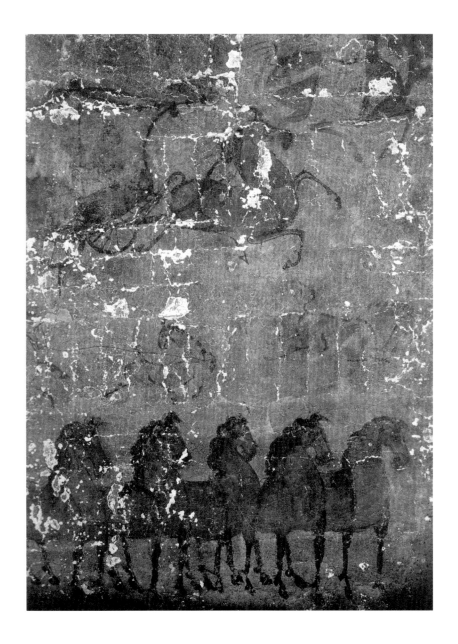

열녀인지도列女仁智圖/전 고개지/동진東晉

이 두루마리 그림은 한대 유향劉向의 『고열녀전古列女傳』 제3권 「인지전仁智傳」의 내용을 기반으로 그려진 작품이다. 이 긴 그림은 역사상 지모智謀와 통찰력을 지닌 여인들에 관한 이야기(고사)를 10단락으로 나누어 묘사하였다.

〈열녀인지도〉의 인물 묘사는 섬세하고 아름다우며, 특히 얼굴 부분의 정교하고 신묘한 표현은 각기 다른 태도와 개성을 드러낸다. 화가는 옷 주름의 요철을 표현하기 위하여 엷은 먹으로 어두운 부분을 바림질하여 입체감을 나타내고자 하였는데, 위진시대에 나타난 새로운 기법이다. 특히 주의를 끄는 부분은 두루마리 그림 속 여인의 이미지가 모두 날렵하고 수려하다는 것이다. 이는 화가의 필법으로 고귀한 그들의 모범적인 정신을 여성미로 변화시켰기 때문이다.

매 인물의 위쪽 부분에 묵서로 그 신분을 밝히고 있다. 매 단락 화면 사이에는 제목과 고사의 내용을 기입하여 각 단락을 분할하였다. 이처럼 두루마리 그림이 탄생하는 초기 단계에서, 문자는 종종 회화에 등장하여 도상의 시점을 설명하였으나, 그림의 서사敍事적 표현에는 걸림돌로 작용하였다. 회화가 가지는 언어적 표현이 풍부해지면서 도상은 점차로 주석 문자를 벗어나 본연의 모습으로 독립되었다.

비단바탕에 채색, 25.8 x 470.3cm, 북경 고궁박물원 소장

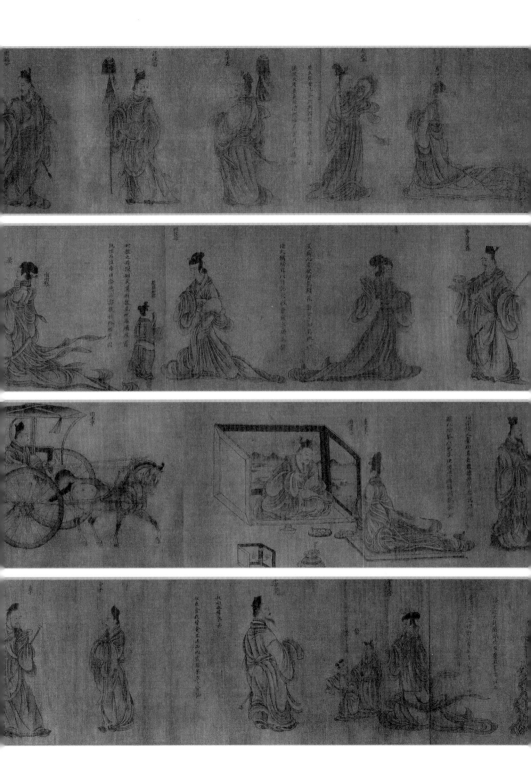

낙신부도洛神賦圖/전 고개지/동진

〈낙신부도〉는 고개지顧愷之. 344-406에 의해 그려졌으며, 현재 전하는 여러 종류의 두루마리는 송대 및 송대 이후의 모본模本이다. 삼국시기 문학가인 조식曹植. 192-232의 명저『낙신부』를 소재로, 부賦 중의 애잔하고 처연한 분위기를 긴 화면에 담았는데, 낙수 물가에서 낙수의 여신인 복비宓妃와 해후하는 낭만적인 장면을 묘사하고 있다.

〈낙신부도〉의 주요 인물인 조식과 낙신洛神의 모습은 긴 그림에 반복되어 나타나면서 만남과 헤어짐의 감정을 연출하고 있다. 동일 인물이 화면에 여러 번 나타나서 논리적인 묘사에 부합하지 않는 듯 보이지만, 이는 옛사람들이 그림의 한 단락만 열고 감상을 한 후, 다음 단락을 손으로 천천히 펼쳐서 보는 일반적인 두루마리 그림의 감상 방식과 관련이 있다. 〈낙신부도〉에 의하면 적어도 위진시기의 화가는 그림 속에서 서사적인 표현을 하였으며, 한 폭의 긴 연속된 화면을 이용하여 완전한 이야기를 묘사한 것으로 보인다.

비단바탕에 채색, 26.0 x 646.0cm, 요녕성遼寧省박물관 소장

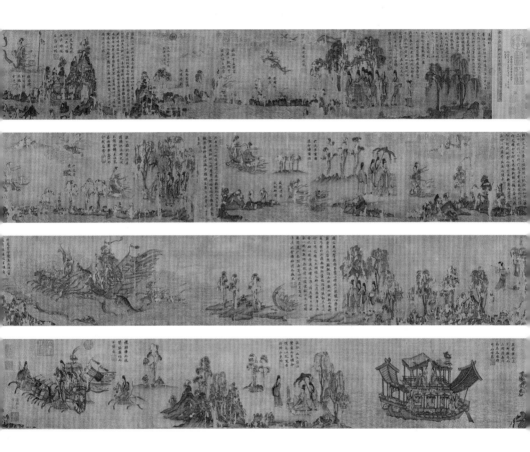

騰文魚而警乘鳴玉鸞以偕逝六龍儼以齊首
載雲車之容裔鯨鯢踊而扶轂水禽翔而為衛
於是越北沚過南岡紆素領迴清陽動朱脣之
徐言陳交接之大綱恨人神之道殊怨盛年之無

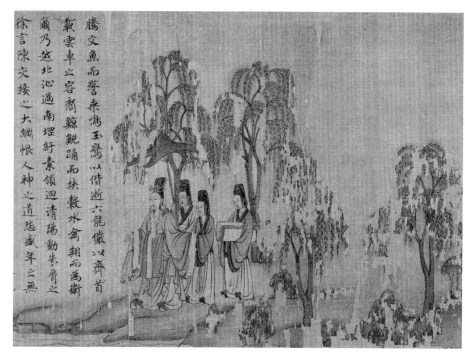

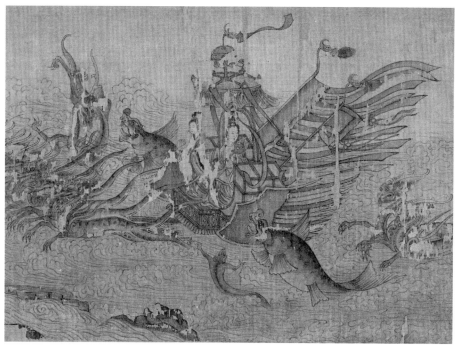

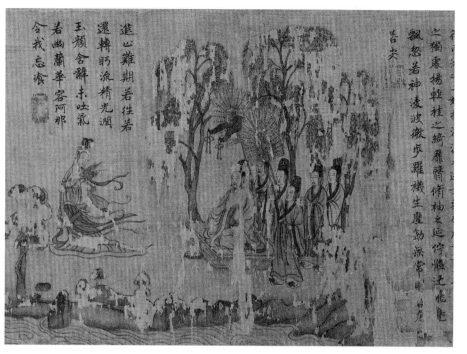

若幽蘭華容阿那
令我忘飡

進止難期若往若
還轉眄流精光潤
玉顔含辭未吐氣

之獨康揚輕桂之綺靡兮偁袖之延佇體迅飛鳧
飄忽若神凌波微步羅襪生塵動無常則
告史

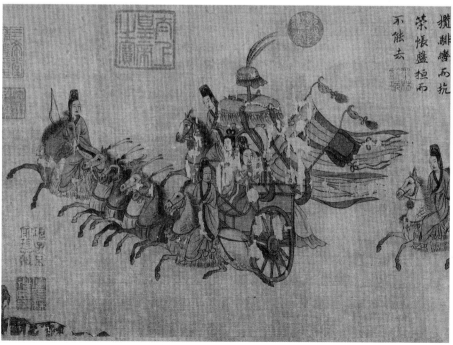

攬騑轡而抗
榮悵盤桓而
不能去

여사잠도 女史箴圖/전 고개지/동진

〈여사잠도〉는 동진의 화가 고개지顧愷之, 344-406의 그림인데, 이 작품은 당연히 당唐대 모본이다. 화면 여백 부분의 잠언에서 알 수 있듯이, 〈여사잠도〉는 〈여사잠〉이라는 한 문장에 그 근거를 두고 그려졌다. 장화張華, 232-300가 〈여사잠〉을 지을 무렵은 서진의 정치가 가장 혼미한 시기였는데, 황후 가남풍賈南風이 조정을 장악하고 제왕들의 반란을 선동하여 내전이 빈발하였고 사회가 동요하였다. 그래서 〈여사잠〉은 이전시기부터 그 덕행이 널리 알려진, 군주에게 충성하는 궁중 여인들의 이야기를 빌어, 당시 상황을 풍자하는데 목적을 두고 있었다.

화가가 최선을 다하여 〈여사잠도〉를 제작한 것은 지배계층의 도덕적인 규범을 일깨우는 역할을 위한 것이라고 믿어도 무방하다. 특히 시각적인 수단으로 추상적인 표현을 하면서 엄숙한 문자를 감각적인 즐거움으로 바꾸는 세련된 기법을 적용했다는 것은 흥미로운 부분이다. "사람은 모두 용모를 꾸밀 줄 알지만 본성을 가꿀 줄 모른다"는 잠언처럼, 화가의 붓은 아름다운 귀족 여인이 화장거울을 마주보는 장면으로 변화시켜버렸다. 사람들은 종종 거울에 비치는 아리따운 얼굴에 시선을 집중하는데, 그림으로 표현하는 이미지는 아름다운 용모보다 뛰어난 덕행을 중시해야 한다는 것이다.

비단바탕에 채색, 24.8 x 348.2cm, 대영박물관 소장

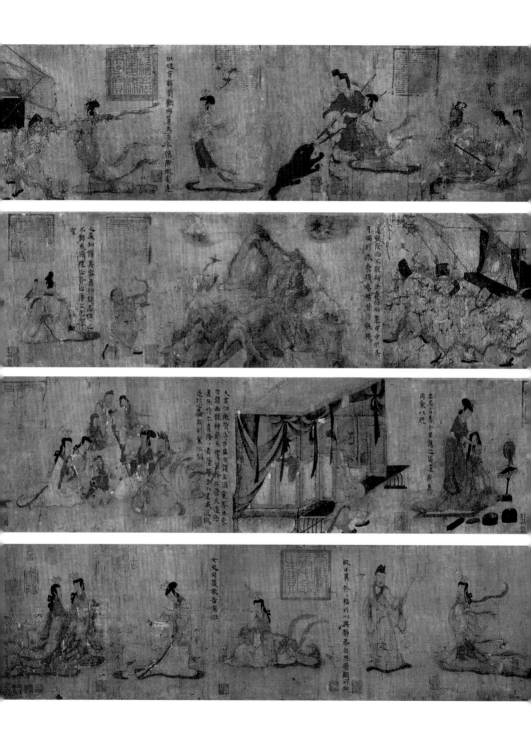

북제교서도北齊校書圖/전 양자화/북제北齊

〈북제교서도〉는 556년(천보天寶 7) 문선제文宣帝 고양高洋이 번손樊遜 등에게 오경, 역사서를 비롯한 소장도서를 교정하도록 명을 내린 사건을 묘사한 그림이다. 이전에는 당대 염립본閻立本의 작품이라고 알려졌으나, 현재는 북제 화가 양자화楊子華. 561-?의 이름으로 되어있다.

그림에는 세 그룹의 인물이 있다. 첫 단락에는 모두 7명이 등장한다. 그 중 호상胡床(삼국시기부터 전해오는 앉을 수 있는 가구로 오늘 날 접는 의자와 유사함) 위에서 두루마리 종이를 들고 대기하는 호복胡服 차림의 문인이 중심인물이다. 두 번째 그룹은 평상에 앉은 4명의 문인, 시녀, 평상 주위에 서 있는 동자 등 모두 10명이다. 문인들 중 2명은 서적을 교정하는 중이며, 다른 두 사람은 서로 의견을 주고받는 것처럼 보인다. 세 번째 그룹은 시종과 말을 끄는 노비들이다.

그림 속의 가구와 그릇(기명器皿), 호복과 한복漢服이 뒤섞인 인물의 복장 등은 북제의 실제상황에 잘 부합된다. 이 그림에서 보이는 인물의 얼굴은 타원형으로 그려져 뚜렷한 특징을 보여주는데, 최근 몇 년 간의 고고학적 발견에서 보듯이, 마치 북제시기 무덤벽화 속의 인물과 같은 특징을 나타낸다. 이러한 까닭에 〈북제교서도〉를 학계에서는 북제 화풍으로 거듭 인용하고 있다. 비록 북제는 단명한 왕조이지만, 나날이 고고학적 발견과 그 증명에 힘입어, 이 시기 예술의 뚜렷한 특징과 모습을 드러낸다. 따라서 이 시기 미술은 당唐대의 심미적 요소에 영향을 주었을 가능성이 크다.

비단바탕에 채색, 29.3 x 122.7cm, 보스톤미술관 소장

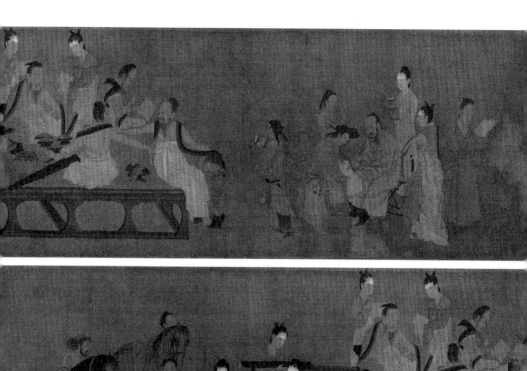

no.12

직공도職貢圖/미상/양梁(502-557)

〈직공도〉에는 각국의 사신 12명을 차례대로 배치하여 그려 넣었다. 매 사람의 오른편에 제기題記를 길게 쓰고, 소속 국가의 산천, 지리, 풍속, 공물貢物 및 양나라와의 관계를 주석으로 명확하게 기록하였다. 제기의 내용은 『양서梁書·제이전諸夷傳』과 상응하여, 이 그림의 제작년대가 남조南朝의 양나라때임을 알 수 있다.

두루마리 그림 속의 각국 사신들의 모습은 왼쪽으로 몸을 향해 있는 측면상으로 묘사되고 있는데, 그들의 규칙적인 배열은 질서정연하지만 융통성은 부족한 것처럼 보인다. 화가는 구도의 생동감을 고려하지 않은 채 오로지 질서만 강조한 듯하다. 이러한 표현은 순수한 시각으로 보는 예술품으로서가 아니라, 직공이라는 소재가 심미적 가치보다 정치적인 의미가 중요하기 때문에 나타난 현상이다. 왕조국가의 외교를 직접 관찰하고 기록한 〈직공도〉는 대체 불가능한 사료史料로서의 가치를 지니고 있다. 기록의 기능이 강조되어 창작의 동기가 복잡함에도 불구하고, 작품의 사실성과 초상肖像의 특징 및 표현이 분명하게 드러나는 것은, 이 시기 회화기법의 진보를 보여준다.

비단바탕에 채색, 25.0 x 198.0cm, 중국 국가박물관 소장

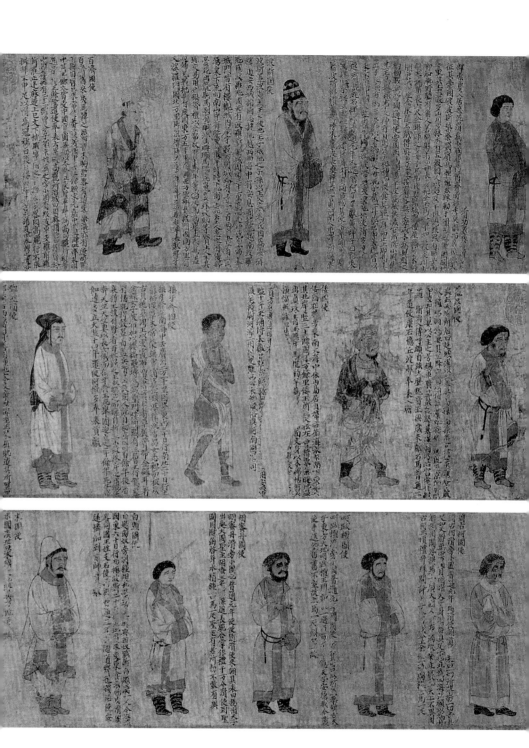

출행도出行圖/북제北齊(550 - 577)

무덤주인은 선비족의 후손인 북제의 귀족 누예裴叡, 531-570이다. 그는 왕후 누씨와 친척관계로 고위직에 올라 동안왕東安王에 봉해졌던 인물로, 사후 대규모의 무덤에 안장되는 복을 누리게 된다. 누예 무덤의 주실主室의 사면 벽과 주실로 통하는 복도 등에 모두 벽화가 그려져 있는데, 현재 벽화가 남아있는 면적이 200여 m²에 달한다.

긴 경사를 이루는 무덤 복도 양측에 그려진 〈출행도〉는 화면을 3층으로 나누어 출행부터 되돌아오는 의장 행렬을 표현하였다. 상층부는 말을 탄 시위들과 낙타 행렬, 중층부는 무장武裝한 기사 행렬, 하층부에는 북 치고 나팔 부는 군악대와 열을 맞추어 깃발을 들고 있는 사병 행렬을 그렸는데 비교적 완전한 아름다움을 유지한 채 전해지고 있다. 좁고 긴 복도의 양쪽 벽에 무리를 이룬 무사들의 분포는 가지런하지 않으나 어수선하지 않고, 느슨하지만 제멋대로이지는 않은 듯 그려졌으며, 각 인물의 동태와 표정을 서로 다르게 표현하여 개성 있는 모습을 보여준다.

북조北朝의 무덤벽화 중에는 비슷한 소재를 그린 것이 드물지 않지만, 이 무덤 벽화의 전체적인 배치와 세부 묘사는 상당한 수준을 보여주어, 학계에서는 궁정에서 파견된 화가의 솜씨로 그려졌을 가능성이 높다고 보고 있다.

무덤벽화, 산서성박물관 소장

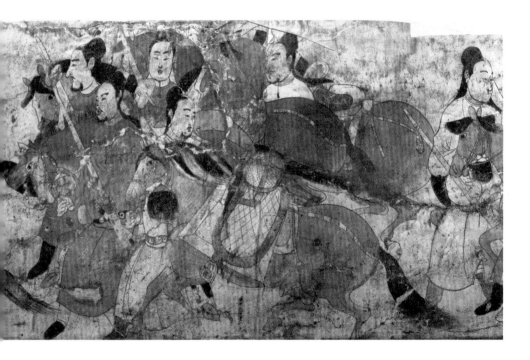

비차출행도備車出行圖/북제

서현수徐顯秀, 502-571는 무안왕武安王에 봉해진 북제의 뛰어난 무장이다. 그의 무덤에는 복도의 양쪽 벽에 열을 이룬 군사, 북과 나팔, 군기를 든 의장 대열이 그려져 있으며, 무덤 전체에 326m²의 대형벽화가 현존하고 있다.

무덤 내부 주실主室의 벽화는 잘 보존되어 있다. 천정에 천상도天象圖를 그리고, 정벽正壁인 북쪽 벽에는 무덤의 주인부부가 휘장(막사) 아래 앉아 연회를 베풀고 있는 모습의 도상이 그려져 있다. 남자 주인의 초상과 가까운 서쪽 벽에는 말의 출행채비를 준비하는 모습을, 여자 주인의 초상과 가까운 동쪽 벽에는 우차牛車를 준비한 모습을 그렸다. 말과 차는 주인부부의 외출에 사용하던 교통수단으로, 각각 남과 여로 구분한 것이다. 이처럼 전체 무덤의 도상은 말타기, 마차타기 등 야외로 나가 연회를 여는 모습을 표현하고 있으며, 그 외에도 사면의 벽에는 각종 필요한 용품을 준비하는 하인들로 가득 차 있다.

무덤에는 142cm-177cm에 달하는, 거의 실물 크기와 같은 200여 명의 남, 여 인물이 그려져 있다. 벽화에 묘사된 장면은 지극히 사실적이어서 우리는 몇 가지 흥미로운 세부 사항을 발견할 수 있다. 특히 우차를 준비하는 장면에서 찬합을 들고 있는 여자는 옷깃과 소매가 좁은 호복을 입고 있는데, 비단으로 지은 옷깃에 장식되어 있는 연주문連珠紋(구슬 문양)은 전형적인 페르시아 사산왕조 스타일이다. 이처럼 세부 사항에서는 위진시대 대외 교류의 흔적을 엿볼 수 있다.

무덤벽화, 원래 위치에 보존

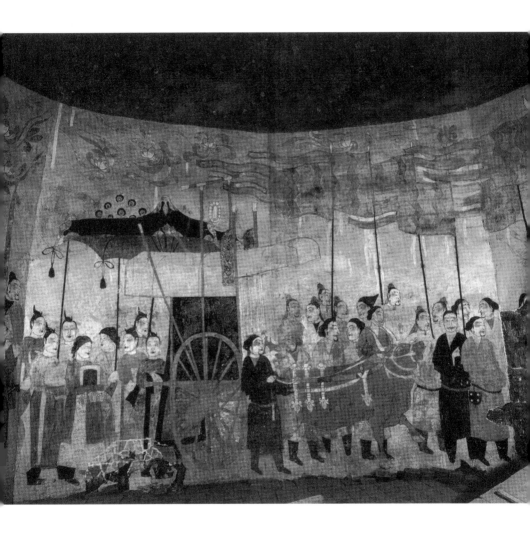

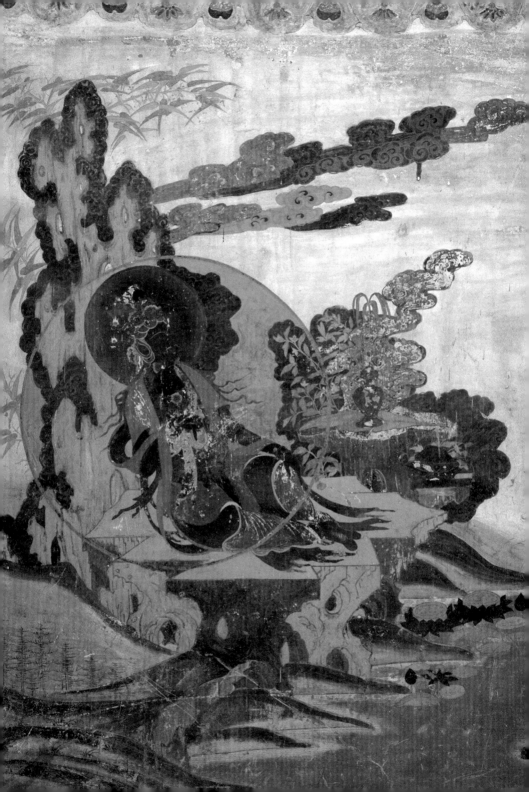

II. 부처의 나라와 속세

석굴의 불교회화

최초의 불교는 우상숭배가 없었다. 그러나 불교가 전래되었을 때 어려운 교의敎義로 인하여, 그 뜻을 알기 어려운 까닭에 흥미로운 이야기와 직접적으로 표현한 도상圖像은 보다 쉽게 신앙으로 받아들이는 역할을 하였다. 따라서 불교도들이 모여드는 지역에서는 사원과 다양한 상像을 만들었는데, 그 중 석굴사원은 사원과 다양한 모습의 상들이 결합한 완벽한 형태를 보여준다.

돈황敦煌 지역에 분포된 몇 개의 석굴군 중, 그 규모가 가장 크고 오랜 기간에 걸쳐 완성된 막고굴莫高窟은 널리 알려져 있다. 전해오는 바로는 경건한 불교도들이 천불千佛을 만나기 위해, 처음 굴을 파기 시작했다고 한다. 현존하는 500여 개 굴에서 처음 굴을 파고 상을 만든 흔적을 발견하기는 어렵지만, 4세기에 만들어진 북량北凉 3굴을 초기의 석굴로 보며, 원元대 이후에는 새로운 굴을 만들지 않았음을 알 수 있다. 이와 같이 천 년의 긴 역사를 가진 막고굴과 실크로드는 함께 흥하고, 함께 영광을 누렸다. 서역과 중원中原을 잇는 역참으로서의 돈황은 왕래하는 상단商團, 현지인들의 후원과 협조에 의해 탄생하였고, 불교도와 서역을 왕래하는 상인들이 믿고 의지하는 장소였다. 부처를 향하여 기도하는 그들의 흔적과 이름은 크고 작은 석굴에 명문으로 기록되어 있다.

no.15

녹왕본생도鹿王本生圖/북위北魏(386-534)

이 그림은 석가모니의 전생과 관련된 이야기를 표현한 작품으로, 9색을 띤 사슴왕, 즉 9색 녹왕 시절의 이야기를 묘사한 것이다. 긴 두루마리 형태의 화면은, 산림山林을 이용하여 분할하였는데 대략 4단락으로 나누었다. 세부적인 줄거리는 화면 양쪽 끝에서 시작하여 중간 부분에 중심이 되는 이야기를 그려 넣고 있다.

상단 왼쪽 끝부분에서는 사슴이 강물에 빠진 사람을 구하고, 그 사람은 9색 사슴 앞에서 행적을 누설하지 않겠다고 약속하는 장면이다. 하단 오른쪽 끝부분에서 시작되는 그림은 궁궐 장면으로 왕후가 꿈에 9색사슴을 보고, 가죽으로 옷을 지어 입고자 하였다. 이에 국왕이 현상금을 걸었는데, 물에 빠졌던 사람이 재물을 탐내어 왕에게 밀고하는 이야기를 표현했다. 그리고 국왕은 마차를 타고 사슴을 찾아 떠난다.

그림의 중간 부분에는 사슴이 국왕에게 사람을 구한 얘기를 진술하고, 말 앞쪽에 그려진 물에 빠진 사람은 약속을 어긴 까닭으로 온몸에 종기가 가득한 모습으로 그려졌다. 이 그림에는 주요 줄거리와 모든 인물들이 화면에 그려져 있지만, 간결하고 세련된 느낌을 주는 한편, 색조와 인물 조형은 고전적이라고 할 수 있다. 가장 치밀하게 구성한 구도와 그 표현 방식은 화면의 간결함을 유지하는 요소들이다. 주요 인물들이 같은 모습으로 새로운 화면에 반복적으로 나타나면서 이야기의 전개를 풀어나가는 표현이 인상적이다.

257굴 서쪽 벽, 돈황 막고굴

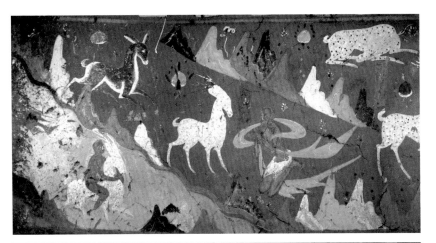

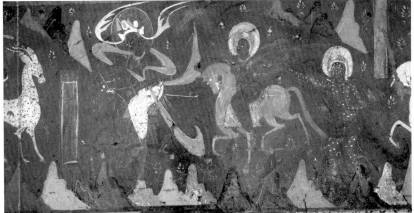

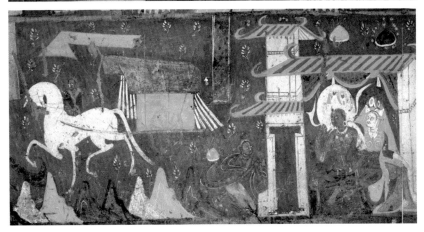

no.16

사방제신四方諸神/서위西魏(535-556)

이 굴의 복두형覆斗形(평면사각형) 천정의 중심은 연꽃 넝쿨무늬로 장식되어 있다. 이처럼 다양한 무늬로 장식되어 있는 천정을 조정藻井이라고 한다. 사각형 천정을 중심으로 어깨처럼 기울어진 네 벽면에는 다양한 종류의 군상群像을 그렸다. 이와 같은 천지사물을 그린 벽면은 계단 형태처럼 연결되어 있으며, 각 면의 윗부분은 기이한 도교의 신선 세계를, 아래부분은 복잡한 인간의 모습을 표현했다. 각각 중요 인물을 균등하게 그려 넣고, 그 주변은 신선 및 신령스러운 동물들로 감싸고 있는 모습이다. 서벽에는 손으로 해와 달을 들어 올린 아수라왕阿修羅王을 그리고, 뒤에는 동굴 같은 하늘의 문이 열린 모습을 그렸다. 동벽에는 두 역사力士가 마니보주摩尼寶珠를 받쳐들고, 비천이 보호하듯 날고 있다. 남벽에는 서왕모(일설에는 제석천왕의 부인)가 봉황을 타고 길을 나서고, 신선들과 비천이 봉황을 인도하는 모습이다. 북벽의 동왕공(일설로는 제석천왕)은 용을 타고 출행하고, 남쪽의 연인 서왕모와 마주하는 형태이다.

화면이 연속적인 주제로 그려진 것은 아니지만, 천정화의 동세動勢는 인물의 자태와 공백부분에 그려진 구름의 형태 등에서 표현되고 있다. 아랫 부분의 산림지역에서 활발하게 표현된 사람, 새, 동물들은 수렵도를 연상시키는데 구륵법으로 선을 그리고, 단순한 채색으로 조형미와 생동감을 부여하였다. 이와 같은 천정화의 단순 간결한 표현은 감상을 위한 회화로서의 역할보다는 종교적인 분위기를 고취하기 위한 목적이 더욱 중요하기 때문이다.

249굴 천정, 돈황 막고굴

살타(라)태자본생도薩埵太子本生圖/북주北周(557-581)

이 그림은 자신의 몸을 굶주린 호랑이에게 내어준 살타(라)태자의 이야기를 두루마리 그림처럼 표현한 것이다. 이야기의 흐름은 네모난 벽면 위를 상중하 3단으로 나누어 위에서 아래까지 'S'자 형으로 전개되는데, 각 단은 'S'자 형태의 산으로 화면을 분할하여 하나의 단락을 이루고 있다.

오른쪽 상단에서 시작하는 화면에는 세 왕자가 부모에게 작별을 고한 후에, 사냥을 위해 말을 타고 산으로 떠나고, 시간이 흘러 나무 아래에서 휴식하는 장면을 그리고 있다. 화면 틈새에는 사슴을 추격하는 호랑이를 그리고 있다. 화가는 상단의 분위기를 비교적 가볍게 다루고 있으나, 인물의 자세를 다양하게 정면, 측면으로 표현하였다. 중단의 화면은 절정을 달린다. 세 왕자가 깊은 산으로 들어가서 배가 고파 숨이 끊어지려 하는 호랑이를 만나게 되고, 이에 살타라태자가 몹시 마음 아파하며 스스로 목을 찔러 피를 흘리며, 벼랑으로 몸을 던져 호랑이에게 몸을 내어주는 장면을 그렸다. 화면이 바뀌어 하단으로 가면 두 형이 유골을 보고 비통해하며, 말을 타고 궁으로 돌아와 부모에게 죽음을 전하고, 국왕은 유골을 수습하여 사리탑을 세우고 공양하는 모습을 그렸다.

하단에서 두 형의 슬퍼하는 모습을 과장되게 그리고, 연속하여 말이 달리는 부근의 나무가 바람을 맞아 기울어지게 그린 후 선염演染하듯 채색하는 표현 방법 등 비극적인 감정을 고조시킨 구도는 화가의 장인정신이 표출된 것이다.

428굴 동벽 남쪽, 돈황 막고굴

no.18

유마힐경변 維摩詰經變/당唐

　〈유마힐경변〉은 「유마힐경」에서 유래한 것으로, 중국 문인계층의 정신적인 면모를 잘 보여주는 벽화이다. 〈유마힐경변〉은 막고굴에서 각각의 시기마다 동일한 구도로 그려져 전해지는 30여 점 중에서 가장 중요한 "경변도經變圖(또는 변상도)"로 여겨진다. 동일한 구도로 그려진 다른 그림들은 모두 하나의 이야기를 표현한 것이다. 당대 이후 화가의 표현 방법은 눈부시게 발전하여, 인물의 내면을 표현하기 위한 합리적인 구도와 필법에 대한 연구가 이루어졌다. 이 〈유마힐경변〉은 기본적으로 선묘線描 위주의 도상에 부분적으로 채색을 하였다.

　화면 속의 유마거사는 흰옷 위에 자색 털옷을 걸치고 평상 위에 앉아, 왼손은 무릎을 쓰다듬고, 오른손은 깃털로 만든 불자(총채 모양의 부채)를 들고 있으며, 몸 뒤에는 초서가 쓰인 6폭 병풍이 놓여 있는 등 복식과 기물 표현은 유가儒家의 사대부 모습이다. 유마거사의 몸은 약간 기울어진 채, 끊임없이 수양하고, 아픈 몸으로 눈썹을 찡그리며 입을 열어 설법을 하는 모습이다. 이와 같이 "맑은 정신으로 병을 이겨낸 모습은, 보는 사람으로 하여금 말을 잊게 만들어준다"는 유마거사의 모습을 표현하는 방식은 위진시기에 이르러 정립되었고, 그에 따른 표현양식을 적용한 작품이라고 볼 수 있다.

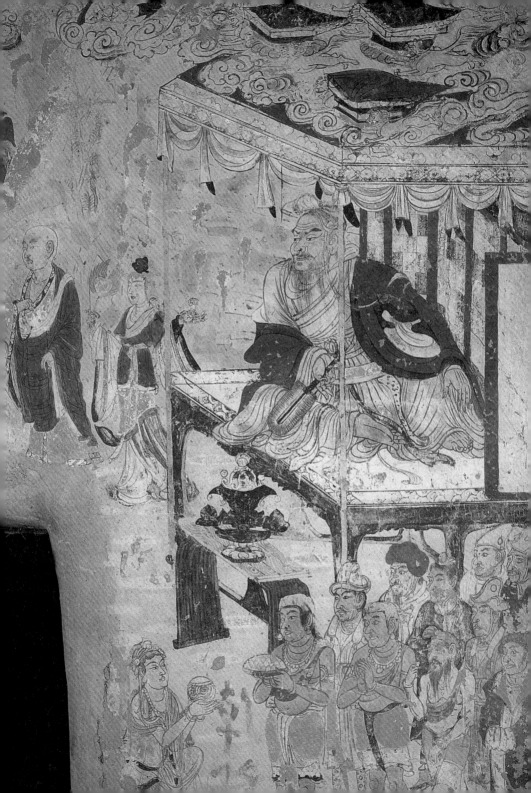

부처와 보살입상

문득 고개를 들어보니 부처와 보살이 내려다보고 있는 상황을 만났을 때, 무엇을 생각하게 될까? 때로는 보잘것없는 자신의 모습과 부처의 숭고함을 느낄 수 있고, 동시에 번민에 빠질 수도 있다. 이로써 불문佛門에 귀의하게 되고 경건한 마음을 지닐 수 있게 된다.

키질석굴은 실크로드 중의 요새였던, 신강 위구르족 자치구에 위치하는 고대 불교 왕국 쿠차에 만들어진 인공 석굴이다. 쿠차 왕조는 불교와 예술을 숭상하였고, 그들의 불교는 중원지역과는 멀리 떨어져 있어 또 다른 면모를 보여 준다. 이는 키질석굴에서 만나는 예술적인 아름다움이 익숙하거나 낯설게도 느껴지는 이유다. 불교에서 전해오는 이야기를, 부처와 보살을 주로 그렸으되 다른 방식으로 표현했다는 의미이다.

123굴에서 드러나는 특징은 중원지역에서 찾아볼 수 없는 아치형 천정과 부채꼴로 화면을 분할하는 방식이다. 'S'자 형태의 자세, 작은 수염을 가진 보살, 노출한 상반신과 복잡한 장식 등은 오히려 중원지역에 영향을 끼쳤다. 이는 중원지역의 방식은 아니지만 그들 고유의 신앙을 전달하는 과정에서 나타난 양식이다.

123굴 천정, 키질Kyzyl석굴

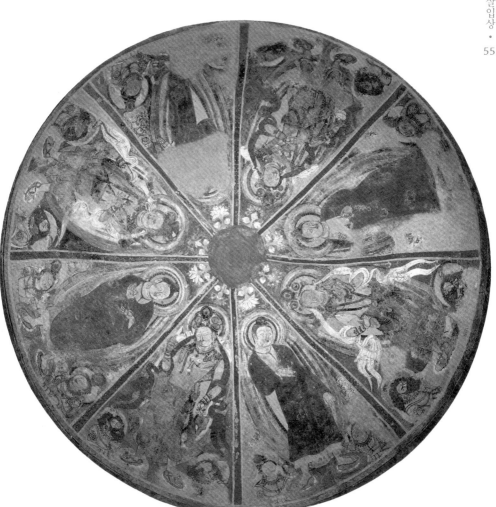

no.20

관무량수경변觀無量壽經變/당

경변화經變畵는 불경의 이야기를 그림으로 표현한 것으로, 막고굴에서는 수·당 이후에 대량으로 나타나는데, 그중 〈관무량수경변〉이 가장 중요한 제재였다. 이 제재에서 통상적인 상황은 아미타불이 주존主尊으로 등장하여 부처의 세계를 영도하고, 양쪽 옆은 16관의 내용(『관무량수경』에서 밝히고 있는, 극락왕생을 위한 열여섯 가지 관법을 말함)을 표현한다.

112굴은 협소한 벽면으로 인하여 불경에 나타나는 이야기는 생략하고, 화려하고 아름다운 부처의 세계를 표현하였다. 신도들의 관심은 그들의 신앙으로 능히 이러한 세계에 도달할 수 있는지, 과연 아름다운 곳인지, 이 세상에서 노력할 만한 가치가 있는지가 중요하였다. 따라서 화공畵工들은 진심을 다하여 찬란한 극락세계를 그렸는데, 그곳의 전각과 집은 금벽金碧으로 휘황찬란하고, 모든 것이 질서정연하며, 사람들의 표정은 평온하고, 생로병사의 근심을 벗어난 모양을 표현하였다. 오로지 최고의 음식을 먹고 마시며 아름다운 음악과 신묘한 춤을 즐기는 곳인 것이다. 이 그림의 전경 부분에 비파 연주에 맞춰 춤추는 아름다운 무희의 자태에서는 온몸에서 광채가 넘쳐, 보는 이들을 심취하게 만든다.

112굴 남벽 동측, 돈황 막고굴

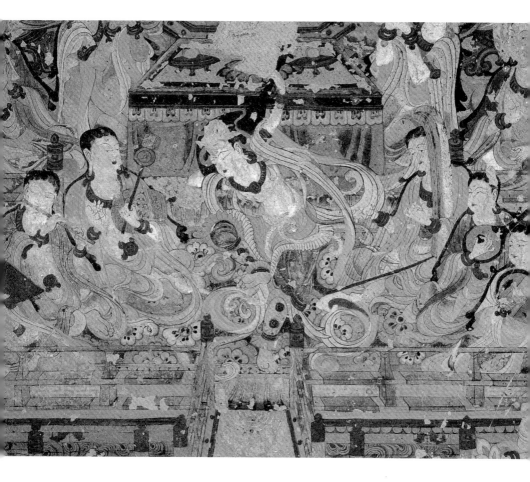

$no.21$

설법도說法圖/당

　이 〈설법도〉는 크지 않은 벽면에 주존主尊으로 아미타불을 그리고, 제자인 가섭존자, 아난존자, 관음보살, 대세지보살, 그 외 보살 및 신장神將을 그렸다. 아미타불은 웅크린 사자 두 마리를 앞에 두고, 연꽃 보좌寶座에 앉아 있는 모습이며, 머리 위쪽의 보석이 두드러지는 장식물은 나무에 매달려서 아미타불의 설법에 맞춰 감미로운 소리를 내고, 맨 아래 향로에는 향을 태우며 공양하는 모양을 표현하였다. 하나의 공백도 허용하지 않은 화면에는 많은 인물과 기물을 빽빽하게 채워 넣고, 풍부한 색조를 사용하였다. 보살을 장식하고 있는 영락瓔珞 및 여러 가지 기물에는 모두 방울방울 금분金粉을 칠하여 어두운 동굴 속을 밝고 화려하게 만들었다. 화가의 색채 사용은 극락세계의 장엄하고 아름다운 세계를 표현하는 방식이며, 관람자들의 정신을 분발시키는 계기를 만들고 격려를 하는 듯하다.

　이 〈설법도〉에서는 동쪽에서 협시脇侍하는 관세음보살을 주목할 필요가 있다. 불교는 인도에서 전래되었고, 초기의 보살상은 모두 남자의 형상이었다. 수·당 이후 보살에게 부여된 직책이 생겨남으로 인하여, 특히 자비로움을 품은 관세음보살은 여성상으로 나타난다. 이로써 관세음보살의 피부는 섬세해지고, 버들가지 같은 눈썹과 붉은 입술, 잔잔하게 웃는 얼굴을 가지게 되었으며, 위엄은 사라지고 극락세계의 따스함을 느낄 수 있는 모습으로 표현하게 되었다.

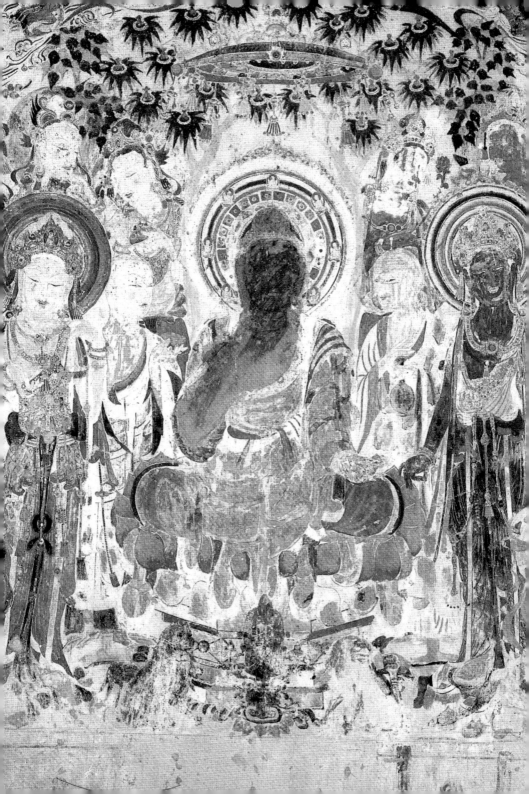

수월관음 水月觀音 / 서하 西夏 (11C-13C)

　〈수월관음〉은 중당中唐의 궁정화가 주방周昉이 창안한 것으로, 물속의 달을 조용히 바라보는 형상으로 표현하여 '관음'이라는 이름을 얻었다. 이러한 양식은 인물, 산수를 표현할 수 있는 화가의 능력뿐만 아니라, 인물과 배경의 관계까지 잘 묘사할 수 있는 능력을 요구한다. 이러한 새로운 표현양식은 매우 인기가 있어 광범위하게 전해졌다. 돈황 지역에 현존하는 수월관음을 그린 벽화는 20여 점이 있다.

　유림 제2굴은 서하시기에 만들어졌는데, 서벽 문의 남북 양쪽에, 단 두 점의 수월관음을 그렸을 뿐이다. 이 그림은 정교한 아름다움을 자랑하며 서하시기 벽화의 수준을 향상시키는 동시에, 동일한 제재로 그린 돈황석굴의 벽화 중에서도 두드러진다. 북쪽에 그린 수월관음은 산 같은 바위에 등을 기대고 있다. 앞면에는 졸졸 흐르는 물과 만개한 연꽃, 산 뒤쪽에 키 큰 대나무를 그리고, 영롱한 광배光背에 둘러싸여 정신을 집중하고 생각에 잠긴 관음보살의 모습을 표현하였다. 이러한 화면은 마음을 고요하게 만든다. 오른쪽 아래 모서리 부분에는 실크로드를 활발하게 오고 가며 경전을 보급했던 당나라 승려를 그렸다. 마치 민간에서 오랜 기간 입에서 입으로 전해져 온 이야기 속의 스님과 손오공처럼!

제2굴 서벽 북측, 유림굴榆林窟

no.23

천수천안관음경변 千手天眼觀音經變 / 원元 (1279-1368)

원대에 만들어져 현전하는 9개의 석굴은 돈황이 융성하던 최후의 시기에 지어진 것이다. 비록 원대의 돈황지역이 이전 시기만큼 번영을 누리지 못하였지만, 통치자들의 불교에 대한 추앙과 숭배는 아름다운 석굴을 만드는 원동력으로 작용하였다. 당시 지어진 석굴의 수효는 많지 않지만, 제3굴은 뛰어난 아름다움을 자랑한다. 이 석굴의 남북 양쪽 벽에는 각각 동일하게 천수천안관음보살을 그렸는데, 특히 북쪽 벽의 작품은 보존 상태가 아주 양호하다.

천수천안관음보살이라는 제재는 밀교에서 유래한 것으로, 관음의 역할은 고난을 구원하는 것이다. 중국인들은 불교의 관음보살을 자비로운 여성상으로 만들었고, 밀교에서는 세상의 고난이 너무나 많다고 여겨, 더욱 실제적인 것을 고려하게 된다. 그 결과 관음은 세상 사람의 고난을 상세히 보기 위한 천 개의 눈과 고난에 빠진 사람들을 도와주기 위한 천 개의 손을 가진 모습으로 표현하게 되었다. 이로써 천수천안관음보살의 도상은 대동소이해졌으나, 이 굴의 벽화에는 채색과 기법에서 다채로운 기량이 발휘되었다.

이 벽화에서 관음은 상투머리 쪽에 11개의 얼굴을 지녔으며, 40개의 큰 손과 무수히 많은 작은 손을 가진 모습이다. 그중 40개 큰 손의 자태는 기이하기 짝이 없으나, 선묘의 흐름이 유창하며 정확하다. 이는 그리는 대상을 파악하고 관찰하는 화가의 능력을 그대로 보여준다.

제3굴, 막고굴

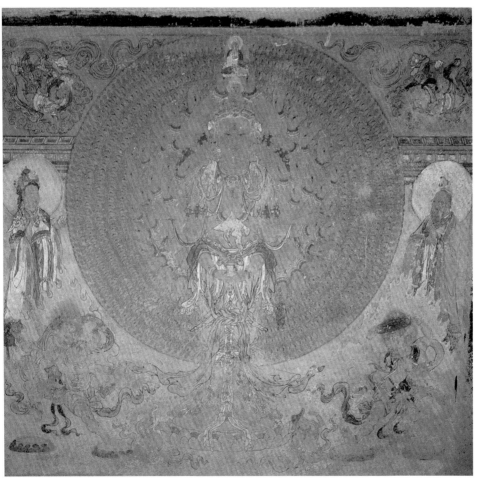

III. 성세盛世의 다채로운 유산 수·당시대의 회화

중국 역사에서 300년 넘게 지속된 수·당 왕조는 대대적인 정국의 안정 및 경제적 번영과 함께 문화와 예술에서도 찬란한 빛을 발하게 된다. 수·당의 회화는 전체적으로 높은 수준에 도달하였으며, 특히 인물화가 크게 부각되었다.

이 시기의 화가와 작품은 수적으로 육조六朝시기를 훨씬 넘어섰고, 송대 이후처럼 문인화가, 직업화가의 분야가 아직 나타나지 않아 동 시대 작품일지라도 풍격의 차이가 크다. 이 시기에 그려져 전해오는 시기별 회화 및 두루마리 그림, 석굴벽화, 무덤벽화 등 현재 볼 수 있는 모든 작품들을 정리해보면, 풍격, 조형 그리고 색채에 이르기까지 수·당 시기 회화의 진면목을 인식할 수 있다. 이 시기 몇 백 년 동안을 거쳐 몇 백만km²의 광활한 지역에서 풍격의 통일에 도달한 것은 유일한 통일 정권과 강대한 문화적인 호소력이 있었기에 가능한 일이었다. 이에 천 년이 지난 오늘날까지도 선명하고 아름다운 색채와 상수리나무 같은 걸출한 화면 속 인물을 만날 수 있는 것이다.

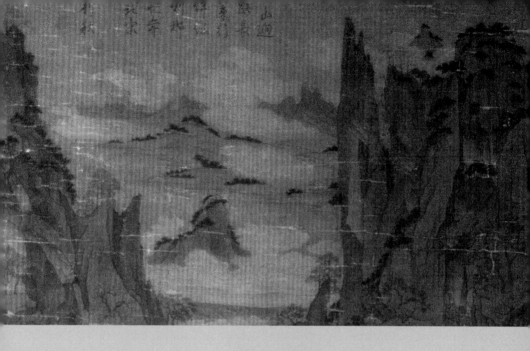

 오대십국시기 북방에서는 전란이 끊이지 않았고, 정벌이 계속되자 화가들은 남방 지역으로 은둔하였으며, 이로써 역사상 처음으로 예술의 중심지가 남방지역으로 이동했다. 서촉西蜀(현재의 사천성 지역)과 남당南唐 지역은 지리적으로 전란과는 무관하여 수 십 년 동안 안정을 유지하였으며, 경제적으로도 풍족하였다. 더욱이 통치자는 누구보다도 문화 예술을 애호하고, 굳건하게 지지하는 조력자였으므로 서촉과 남당 지역은 오대 시기 예술의 중심지가 되었다.

 남당의 저명한 화가로는 인물화에 능한 주문구周文矩, 고굉중顧閎中, 야일野逸 화조로 이름난 서희徐熙 등이 있다. 서촉의 저명한 화가로는 부귀富貴 화조 화풍을 시작하여 일파一派를 이룬 황전黃筌이 있다. 오대시기 회화에서 또 다른 중요한 특징은 산수화의 발흥勃興으로 이는 송대까지 이어졌다. 이 시기 산수화는 형호荊浩, 관동關仝, 동원董源, 거연巨然 네 사람의 성과가 두드러진다. 네 사람은 문인 산수화의 지평을 열고, 하나의 파종립파宗立派를 이루는 선구자 역할을 하였다.

no.24

유춘도游春圖/전자건/수隋(581-618)

〈유춘도〉는 전자건展子虔, 545-618의 이름으로 남긴 유일한 작품
이다. 이 작품은 그림 시작 부분에 남송 황제 휘종徽宗이 제목과
화가의 이름을 써넣은 것으로 볼 때, 송나라 왕실이 남쪽으로 천
도할 때 궁정에서 유출되어 오늘까지 전해지고 있는 것으로 추정
된다.

화사畵史(그림과 관련한 역사)에 의하면, 전자건은 산수와 인물
에 뛰어났다. 화면에서 보면 인물은 산림 사이에 작은 점처럼 자
리 잡고 있어, 군더더기 없는 채색만 했을 뿐이다. 산, 하천, 수목
은 선묘線描 위주의 구륵법과 부수적인 색채를 입혀 놓은 듯하게
표현하여, 아직 도끼 등으로 찍어 내린 것 같은 준법의 발전이 없
다. 『선화화보宣和畵譜』에서는 강과 산의 원근의 형세를 묘사하는
것에 특히 재주가 있다고 평가하고 있다. 〈유춘도〉는 사람을 산과
하천에 비해 상대적으로 크게 그리고, 수목을 일렬로 펼친 듯하
게 그리는 유치한 초기 산수화의 표현 기법에 종지부를 찍은 대
표적인 작품이다. 이후 산수화는 두꺼운 채색을 입힌 청록산수로
나아가게 되고 섬세하고 정교한 기법 사용이 이루어지는 참신한
단계가 된다.

비단바탕에 채색, 43.0×80.5cm, 북경 고궁박물원 소장

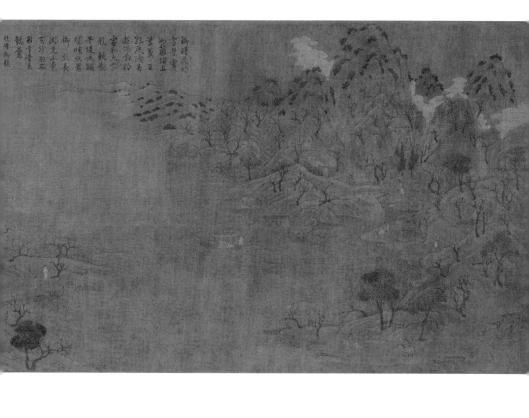

명황행촉도 明皇幸蜀圖/이소도/당

당대 화가 이소도 李昭道. 713-741의 〈명황행촉도〉로, 중국 전통산수화의 범주에 속하지만, 서양회화의 분류법에 의하면 역사화에 속한다. 당 현종이 안사安史(안록산)의 난을 피해 촉蜀으로 들어가는 역사적 사실을 그렸기 때문이다. 화가는 황제가 도피하는 난처한 상황을 자연스럽게 감추기 위하여, 황제의 행렬이 촉 지역의 풍광을 감상하기 위한 일반적인 행차인 것처럼 화면을 표현하고, 제목에는 수식을 더했다.

화면에는 빼어난 숭산崇山, 산봉우리를 감싸고 있는 구름, 구불구불한 길, 말을 타고 유유자적 행진하는 모습을 찾아볼 수 있다. 긴박한 상황임에도 불구하고 말안장 위 인물들의 복식 및 태도 등은 현실과는 동떨어진 모습이다. 오른쪽 아랫부분, 다리 앞의 세 갈기를 지닌 말에 올라탄 붉은 옷을 입은 남성은 황제 본인이다. 붉은색, 세 갈기 말 등은 아무나 사용할 수 없던 것으로, 당대에 규정한 황제의 의복을 입은 것이다. 화사畵史에 의하면, 화가 이소도의 화면 표현의 특징에 대하여 "비록 사람은 콩알처럼, 말은 한마디 크기로 그릴지라도 눈썹은 반드시 드러나게 해야만 한다"고 평가하는데, 이 작품은 그 명성에 일치하는 표현이 나타난다.

비단바탕에 채색, 55.9 x 81.0cm, 대북 고궁박물원 소장

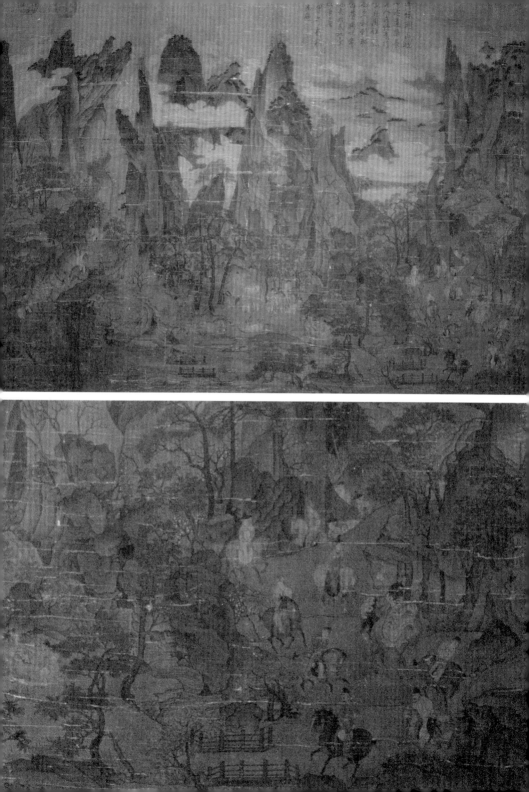

보련도步輦圖/전 염립본

　당대 염립본閻立本이 그린 〈보련도〉('보련'은 바퀴가 달린 작은 가마를 말함)다. 염립본은 당나라 초기 사람으로, 당시 사람들은 "전쟁에서 공을 거두어 이름을 떨쳐 좌상이 되고, 그림으로 유명하여 우상이 되었다"고 평가했다. 그는 화업畵業으로 천고에 이름을 남겼는데. 한 가지 재능으로 관직을 얻는 것이 아니었으므로, 후세 사람들이 그의 진가를 미화한 것이다.

　이 그림은 토번吐蕃(현 티벳)의 사신 녹동찬綠東贊이 토번왕 송찬간포松贊干布를 대신하여 당 태종을 알현하고, 문성文成공주를 왕비로 맞아들이는 일을 그린 것이다(당 태종 이세민이 실크로드를 장악하기 위하여, 문성공주와 토번의 왕을 정략결혼시키는 역사적인 사건임). 화면은 각각 얼굴을 왼쪽, 오른쪽으로 향한 두 그룹으로 나눌 수 있다. 오른쪽에 그려진 9명의 궁녀는 수레에 기대거나 부채(어선禦扇) 및 깃발을 들고 태종의 주위를 둘러싸고 있어, 존귀하고 위대한 황제의 권위를 부각하기 위한 구도로 보인다. 왼쪽으로 향하고 있는 3사람은 모두 공손한 모습으로 표현하였는데, 붉은 옷을 입은 첫 번째 남성은 당나라의 관리이고, 중간의 녹동찬은 금빛 옷을 입은 중요 인물로 표현하였으며, 가장 뒤의 인물은 궁중의 내관 혹은 통역관으로 보인다.

비단바탕에 채색, 38.5×29.0cm, 북경 고궁박물원 소장

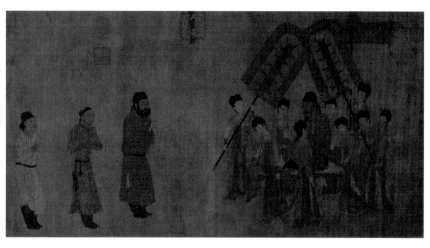

no.27

역대제왕도歷代帝王圖/전 염립본

　화면에는 중국 고대 최초의 왕이었던 서한西漢의 소제昭帝 유불릉劉弗陵을 시작으로, 수隋 양제煬帝 양광楊廣을 마지막으로 총 13명의 제왕을 그리고, 매 제왕의 주변은 시종들이 에워싸고 있어 총 46명의 인물이 등장한다. 또한 각 제왕의 옆 부분 위쪽에 재위 연대 및 불도佛道에 대한 태도를 기록하였다.

　통상 이러한 종류의 역사인물화는 감상을 위한 용도가 아닌 후대를 위한 감계나 교화를 목적으로 그려진 것이다. 화면 속의 13위 제왕은 객관적으로 표현하였다기보다는 역사에 의거한 작가의 평가에 의존하였는데, 이에 따라 왕조를 세운 왕들은 그 기개를 비범하게 표현하고, 어리석거나 망국을 초래한 왕들은 흉상凶相으로 그렸다. 수나라 왕조를 하한下限으로 잡고 그려진 당唐대 화가의 작품이므로 당연한 결과로 여겨진다. 많은 인물을 화면에 그릴 때는 당연하게 인물의 내면과 정신을 그릴 수 있는 능력이 필요하기 때문에, 이 그림의 원본은 초당시기 유명한 화가 염립본閻立本의 작품이라고 평가한다. 이후 가장 먼저 이러한 종류의 그림을 그린 사람은 송대의 부필富弼, 1004-1083이다. 그 후 후대에 이르기까지 제왕도 종류의 초본으로 사용되었고, 유사한 방식이 전해졌다. 이 작품은 청나라 말기 도난당한 이후 외국으로 팔려나갔다.

비단바탕에 채색, 51.3 x 531.0cm, 보스톤미술관 소장

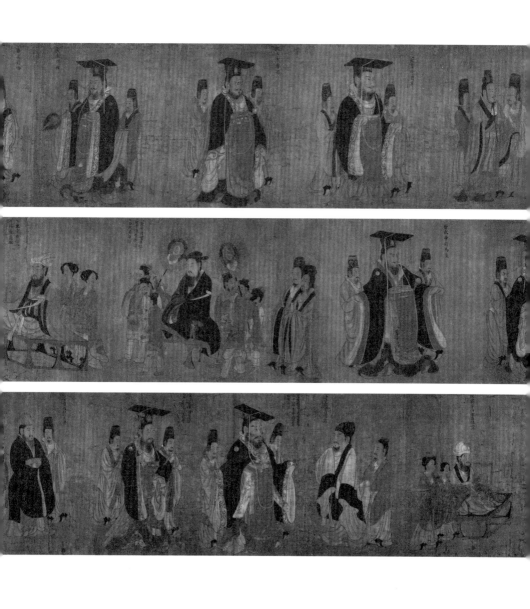

도련도搗練圖/장훤/송 모본

원명원圓明園에 소장되어 있었으나, 1860년 작은 화재사건 이후에 해외로 유출되었고, 1912년 보스턴미술관 동양미술담당 오카쿠라 텐신岡倉 天心. 1863-1913이 구입하여 소장하였다.

〈도련도〉는 궁중 부녀자들이 비단을 갈무리하는 과정을 그린 것이다. 화면에는 12명의 인물이 등장하는데, 명주를 절구로 찧는 도련질을 하는 장면, 실을 찾아내고 짜깁기하는 장면, 불을 피워 다림질하는 장면 등 대략 4단락으로 화면을 구성한다. 흥미롭게도 〈도련도〉는 여성의 노동을 객관적으로 보이게끔 그렸지만 노동의 과정과 방법을 가르치기 위한 용도로 그려진 것이 아니라, 귀족 부녀자들의 규원閨怨을 표현한 것이다. 장훤張萱. 713-741 이전에는 한 화면에 여러 가지 장면을 그릴 때 대칭구도로 표현하는 것이 도식화되었다. 반면 이 작품은 대칭구도와 구조의 경직성을 피하고, 섬세한 표현과 변화를 모색했다. 그 예로 2인 1조로 구성하여 높고 낮게 대칭을 이루며 마주 앉은 두 여인, 불을 피우는 소녀와 어린 여자아이 등을 등장시켜, 다양한 부녀의 형상을 섬세하게 묘사한 것으로 보인다. 이는 유사한 소재를 택한 작품의 수준을 한 단계 높인 것이다.

비단바탕에 채색, 37.0 x 147.0cm, 보스톤미술관 소장

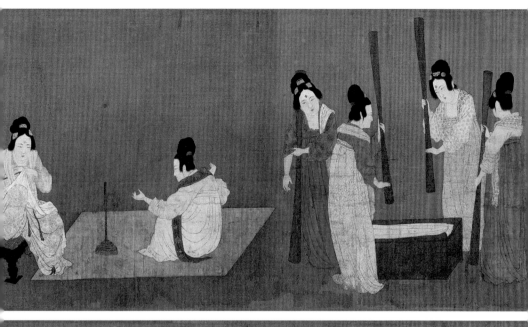
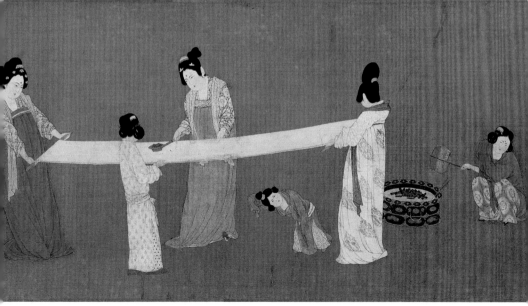

no.29

괵국부인유춘도虢國夫人游春圖/장훤/송 모본

 그림에는 모두 8마리의 말과 9명의 인물 군상이 그려졌는데, 이름하여 〈괵국부인유춘도〉이다. 화면에는 배경이 없을 뿐만 아니라 주요 인물이 명확하게 드러나지 않는다. 그렇다면 중요한 인물인 괵국부인이 누구인지, 그림의 주제가 봄나들이인지 어떻게 알 수 있을까? 이는 그림 끝부분의 제발題跋에 밝히고 있다. 중국화의 전통을 보면, 작품의 역대 수장자와 감상자 모두 그림 끝부분에 작가에 대한 고증과 평가를 남긴다. 어떤 사람은 두보杜甫.712-770의 시 〈여인행麗人行〉과 관련 있는 작품이라고도 하며, 장언원張彦遠.815-877 또한 장훤張萱.713-741의 그림에 대하여 기록을 남겼다. 이처럼 오랜 기간에 걸쳐 이 작품은 당 현종 연간 양귀비의 셋째 언니 괵국부인의 나들이 장면이라고 알려졌다. 이러한 시각은 적어도 송대 휘종 재위 시기에 형성되었다. 금나라 황제인 장종章宗 완안경完顔璟.1168-1208은 두루마리 시작부분에 쓰인 '천수모天水摹'라는 기록을 유추하여, 송 휘종이 남긴 모본摹本이라고 하였다. 현대 학자들 대부분은 궁중화가의 작품이라고 믿고 있으나 휘종 황제의 서명과 낙관으로 미루어 볼 때 휘종이 중요하게 여긴 뛰어난 작품이 분명하다.

비단바탕에 채색, 52.0 x 148.0cm, 요녕성박물관 소장

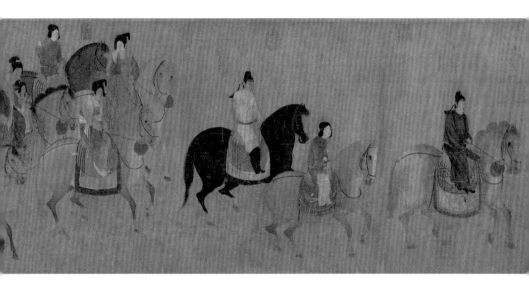

no.30

휘선사녀도揮扇仕女圖/전 주방周昉/당

당나라의 인물화는 대부분 하나의 주제를 서사적으로 묘사하는 특징이 있다. 〈휘선사녀도〉(이전의 학자들은 〈환선사녀도紈扇仕女圖〉라고 명명함. '환선'은 '고운 비단으로 만든 부채'를 의미하고, '휘선'은 '부채를 흔든다'는 의미임)는 현대인들이 인물의 상태에 주목하여 새로이 제목을 정한 것이 분명하다. 화면 전반부에 직물 한 필을 들고 있는 시녀와 후반부에 자수하고 있는 부분을 자세히 살펴보면, 화가가 그리고자 했던 주제는 반드시 자수 하는 모습과 관련이 있어야만 한다. 자수하는 부분에는 세 명의 여인이 비단 주변에 앉아 있으나, 자수를 하는 궁녀는 단 한 사람이다. 그 궁녀를 도와주는 사람은 옆쪽에 앉아 작은 손부채를 흔드는 궁녀이지만, 이 또한 권태로움이 가득한 내면의 감정을 묘사한다. 그림 속 13명의 인물은 모두 여성이지만, 도포를 입고, 머리를 두건으로 묶어 여성이 아닌 듯 보이는 두 사람 또한 당나라 시기에 유행했던 남장 여인의 모습이다. 단 화면에서 표현된 행동을 보면 남장 여인은 지위가 낮은 시녀 신분으로, 행동에 편리함을 추구한 결과물로 보인다. 특히 이 그림은 전래 과정에서 여러 차례 보수를 거쳤고, 일부분은 후세에 의해 바뀌었으며, 큰 꽃을 수놓은 도포는 당시에는 볼 수 없었던 것이다.

비단바탕에 채색, 33.7 x 204.8cm, 북경 고궁박물원 소장

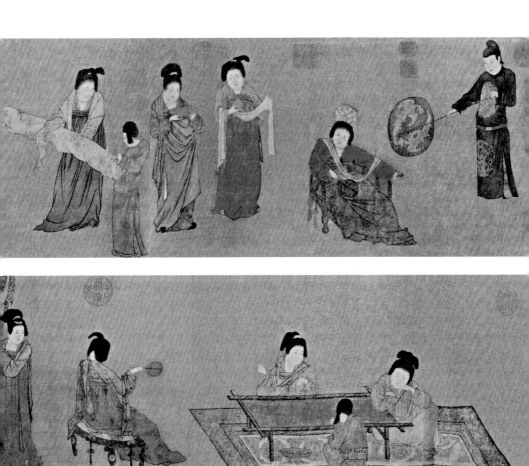

잠화사녀도 簪花仕女圖 / 주방 周昉

　창작 연대가 학계의 논쟁거리였으나, 의심할 여지 없는 전형적인 중국 인물화 중의 하나이다. 화면에는 5명의 귀족 부녀자들이 정원에서 오락과 휴식을 즐기는 모습을 묘사하였다. 작품의 배경은 생략되었지만, 인물들의 얇은 옷차림과 만개한 자목련꽃으로 미루어 볼 때 봄, 여름 사이의 계절을 짐작할 수 있다. 인물 표현은 가까운 것은 크게, 먼 곳은 작게 그리는 근대원소 近大遠小의 방식과 중요 인물은 크게, 부차적인 인물은 작게 그리는 방식의 두 가지 패턴을 보여준다. 부채를 들고 귀족여인 곁에 있는 시녀의 경우, 앞쪽에 서 있지만 지나치게 작게 그려졌다. 이는 객관적인 묘사가 아니라, 신분의 높고 낮음을 표현하는 방법이다. 붉은 바람막이 옷을 두 손으로 여미고 서 있는 여인은 먼 곳에 있어 작게 그렸지만, 화려한 의상과 장신구로 그 신분을 알 수 있다. 당시 유행하던 화장법에 따라 여인을 그려 모두 비슷한 얼굴로 그려진 것은 흥미로운 일이다. 학자들은 분 바른 얼굴, 누에고치 같은 눈썹 등으로 인물의 용모를 분석한 후에, 동일 인물을 여러 번 그렸다고 설명한다.

비단바탕에 채색, 46.0 x 180.0cm, 요녕성박물관 소장

고일도高逸圖/손위遜位/당

　〈죽림칠현도竹林七賢圖〉의 일부분이다. 그림 중에는 네 명의 옛 선비의 몸가짐과 표정을 묘사하고 있다. 그들은 각자 카펫에 앉아있고, 그 옆에는 시중을 드는 동자들이 있다. 각기 다른 동자들의 모습과 태도는 기물로 보충하여, 그들의 개성을 드러내었다. 어떤 학자는 '죽림칠현' 중의 산도山濤·왕융王戎·유령劉伶·완적阮籍을 그렸다고 고증했다. '죽림칠현'은 중국사대부 중에서도 그 고고한 기품을 숭상하여, 이들을 소재로 한 예술 활동과 창작이 적지 않다. 손위의 그림은 죽림칠현을 소재로 그려진 전세傳世 작품 중에서 가장 연대가 빠르다. 손위는 당나라 말, 수나라 희종僖宗시기에 촉蜀지역에 들어가서 생활한 화가로서, 역사서에는 호방하며 술을 좋아하고, 죽림칠현과 상이하다고 기록되어있다. 그는 호화로운 귀족이 그림을 주문하여 아무리 그 보수가 높다 하더라도 그리기를 꺼렸기 때문에, 사찰이나 도교사원에 벽화를 주로 그려서 전하는 작품이 많지 않다. 작품에는 관인款印(낙관과 인장)이 없으나, 송 휘종이 〈손위고일도〉라고 제목을 써넣었고, 『선화화보宣和畵譜』(중국 북송 시기 궁중 수장품을 분류하여 해설한 화보. 총 20권)·『석거보급石渠寶笈(중국 청나라의 궁궐에 보관되었던 황제의 친필 및 글씨, 그림 등의 목록. 총 44권)에도 기록되어있다.

비단바탕에 채색, 45.2 x 168.7cm, 상해박물관 소장

객사도客使圖/당

 당나라 장회태자章懷太子 이현李賢, 654-684의 무덤벽화다. 684년(문명 원년) 이현은 측천무후의 명에 따라 자결했다. 706년(신룡 2년) 중종의 복위 후에, 왕으로 옹립하여 건릉乾陵의 배장묘配葬墓로 장례했다. 당나라의 장례에는 묘실 형식, 부장품, 벽화까지도 죽은 사람의 신분에 걸맞도록 하는 제도가 있어, 이 〈객사도〉는 흔치 않은 진품이라는 사실을 뒷받침한다.

 이 벽화는 이현의 장례과정을 묘사했는데, 홍려시鴻臚寺(외국 사절들을 접대하던 관청) 관원들이 조문을 온 외국사절을 접대하고, 사절들은 애도하는 정경을 묘사했다. 앞부분의 당나라 초기의 조복朝服을 입은 홍려시 관원 두 사람은 왼쪽, 오른쪽에 서 있고, 한 사람은 뒷모습을 그렸다. 다른 세 사람은 이역만리에서 온 사신들로 공손하게 손을 모으고 몸을 굽혀 공경의 예를 행하는 모습이다. 그들의 복식과 용모의 특징에 의거하여, 학자들은 대체로 그들을 동로마, 신라 그리고 동북지역 소수 민족의 추장이라고 주장한다. 이처럼 다양한 인종과 인물의 특징을 명확하게 표현할 수 있는 것은 화가의 재능이 뛰어났으며, 이 시기의 대외 교류가 빈번하였음을 의미한다.

185.0 x 247.0cm, 섬서역사박물관 소장

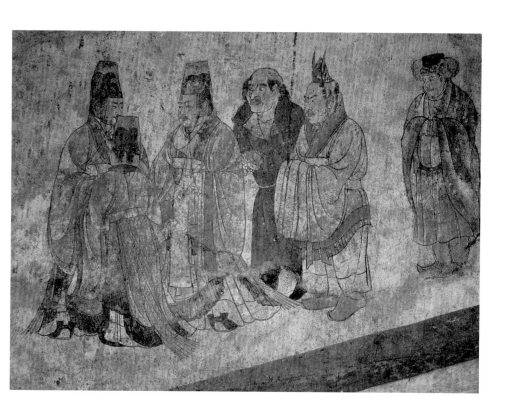

혁기사녀도 弈棋仕女圖/당

　무덤을 장식하던 병풍에서 떨어져 나온 그림이다. 병풍은 비단 바탕에 그림을 그려 실용성과 아름다움을 모두 갖춘 가구이자 장식품으로, 당나라 시기에는 흔히 볼 수 있던 물품이다. 이 그림은 신강 위구르 자치구역 아스타나 187호 무덤에서 출토되었다. 무덤주인 장張씨는 측천무후가 통치하던 시절 안서도호부安西都護府의 관원이었다. 병풍 그림은 파손된 상태로 출토되어, 보수 후에는 대략 11명의 부녀자와 아이들의 모습을 재현할 수 있었다. 이 작품에서 바둑을 두는 여인은 중심인물로서 바둑판을 둘러싸고 익숙하게 바둑을 두며, 노비는 대기하며 그녀를 기다리고, 아이가 노는 모습 등을 주요 내용으로 그렸는데, 귀족 여성의 생활을 묘사한 일종의 채색풍속화이다. 그림 속 귀부인은 정수리위로 묶어 올린 머리, 굵은 눈썹과 붉은 입술을 지닌 얼굴, 이마에는 꽃잎 모양 장식, 붉은 비단옷 위에는 투명 비단옷을 덧입고, 화조 문양이 있는 녹색 치마를 입은 모양이며, 흰 피부가 두드러지는 손목에는 옥팔찌를 끼고 있다. 그녀의 복식은 모두 성당盛唐시기 유행하던 것이다. 비록 〈혁기사녀도〉가 멀리 신강지역에서 발견되었지만, 수도 장안長安의 유행과 일치하는 것으로 볼 때 패션의 전파가 먼 거리와 무관했음을 알 수 있다.

63.0×63.0cm, 신강 위구르자치구박물관 소장

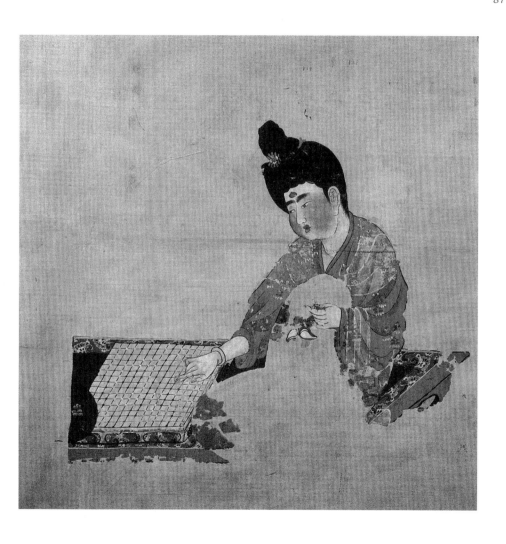

no.35

조야백도照夜白圖/한간/당

당나라 사람들은 말을 매우 좋아해서 예술가들은 자주 말을 예술작품의 표현 대상으로 삼았다. 밤에도 하얗게 빛이 났던 '조야백'은 당 현종의 애마를 말한다. 화가 한간韓幹, 701-761은 백락伯樂(춘추시대 진나라 사람으로 말을 잘 감별함. 후에 인재를 잘 발견하여 등용하는 사람을 비유함)이 천리마를 다시 만난 행운에 빗대었다. 기록에 의하면 한간은 유년시절 집안이 가난하여 술집에서 일하며, 단골 왕유王維, 701-761의 집안에 술 배달을 위해 드나들면서 그에게 발탁되었고, 타고난 재능으로 이름난 화가가 되었다. 두보杜甫, 712-770는 "한간의 그림에는 살집만 있고 골기가 없다"고 하였는데, 현재의 시각으로 보면 타당성이 부족하다. 그림 속의 '조야백'은 비록 몸집은 웅장하게 살집이 있으나 정신은 살아 있음을 느낄 수 있다. 나무 말뚝에 묶인 채 머리를 들어 울부짖고, 네 다리는 질주하듯이 말 고삐에서 탈출하기 위해 애쓰고 있다. 화가는 간편한 필치로 말을 그렸으되, 몸체 부분은 엷은 먹으로 선염하듯 그렸는데 먹을 많이 쓰지 않고도 살아있는 표정과 몸짓을 표현했다. '한간화조야백'이라는 6글자는 남당南唐의 마지막 황제 이욱李煜, 937-975의 글씨이다. 이 그림이 명작으로 대대손손 전해져 온 행적을 보면, 왼편 아래 송대 미불米芾, 1051-1107이 쓴 제목과 '평생의 진품'이라는 붉은 인장이 찍혀있으며, 왼편 위의 '언원彦遠(장언원은 『역대명화기』를 저술한 당나라 미술학자로, 이는 그의 필적을 사칭한 것으로 보임)'이라는 글씨는 후대 사람이 첨가한 것으로 보인다.

종이바탕에 채색, 30.8×33.5cm, 미국 메트로폴리탄박물관 소장

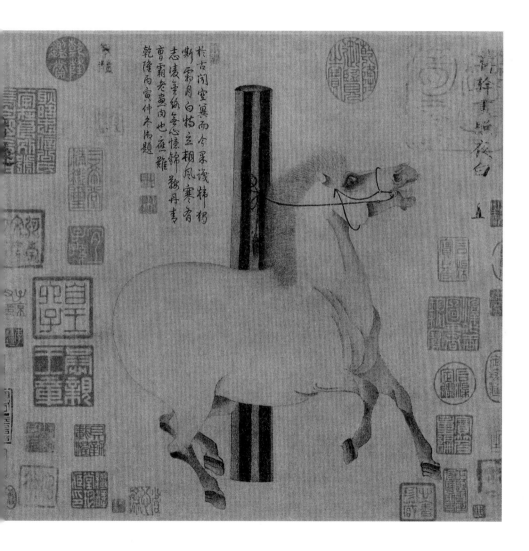

no.36

오우도五牛圖/한황/당

　현재 볼 수 있는 흔치 않은 당나라 시기의 종이 그림이다. 화면에는 자세가 각기 다른 다섯 마리 소를 그렸으며, 가운데 정면을 향하는 소를 중심으로 대칭적인 구도를 보여준다. 이 다섯 마리의 소는 머리를 들어 올리거나 몸을 숙이는 모습으로 그려졌는데, 자세가 각각 다를 뿐만 아니라, 털 색깔도 모두 같지 않다.

　원대 화가 조맹부趙孟頫, 1254-1322는 "다섯 마리 소의 기운이 준수하니, 세상에 희귀한 명필이로구나"라고 하였다. 일반적으로 표현 대상을 그리기 위해서는 오랜 관찰이 필요한데, 이 그림의 작가인 한황韓滉, 723-787은 촌부가 아니었다. 그의 부친은 재상의 관직에 이르렀으며, 당 현종에서부터 덕종시기에 살았던 그는 귀족 출신이 아니었지만 지방 관리와 재상까지 역임했다. 소에 대한 한황의 작품은 오로지 화가의 자각, 뛰어난 예술적 기교와 그가 추구한 수준 높은 예술세계에서 탄생한 작품이다. 두루마리 상단에는 작가와 관인이 나타나있지 않으나, 최초의 제발題跋은 원대 사람이 썼고, 오직 화면에는 남송시대 관부官府의 인장이 있을 뿐이다. 남쪽으로 수도 이전을 할 때, 처음 제목과 기록은 찢겨져서 사라진 것으로 보인다.

종이바탕에 채색, 20.8 x 139.8cm, 북경 고궁박물원 소장

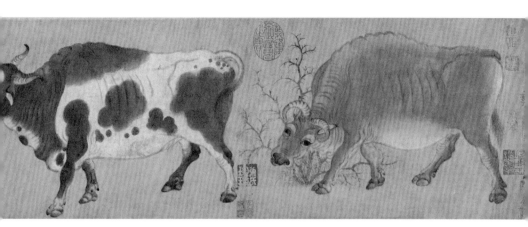

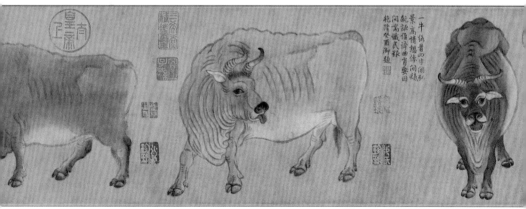

한희재야연도韓熙載夜宴圖/전 고굉중顧閎中/남당

　역사상 실제로 있었던 연회를 기록한 그림이다. 연회를 개최한 주인공은 남당의 중서시랑中書侍郞 한희재이다. 조정에서는 큰 뜻을 세우지 않고 답답하게 굴었지만, 한희재의 저택에는 늘 손님과 친구들이 모여들어 먹고 마시며, 떠들썩하게 밤을 새워 놀았다. 평소 한희재의 재능을 소중히 여겼던 남당의 마지막 황제 이욱은 한희재의 허황된 방종에 관련한 소문을 듣고, 화가 고굉중을 몰래 한희재의 집으로 파견하여, 직접 눈으로 보고 연회 장면을 그리게 하였다. 실제로 헛소문과 같은 이야기는 자연스럽게 확산되어 다양한 버전을 만들어내기도 한다. 실제 제발은 그림보다 늦은 연대에 쓰이기 때문에, 그림이 그려지고 난 이후에 화면의 생동감과 각 인물의 연관성을 강조하여 쓰인 것으로 여겨진다. 길이 3m에 달하는 두루마리 위에서 화가는 섬세한 필치와 조화로운 채색으로 연회에서의 갖가지 인물의 움직임과 태도를 묘사하였고, 탁자, 의자, 그릇까지도 소홀함 없이 나타내어 당시 귀족 생활을 섬세하게 표현하였다. 병풍은 화면의 단락을 나누는 역할을 하여, 단락마다 하나의 이야기를 만들지만, 전체적으로는 서사성을 보여준다. 화폭은 오른쪽에서 왼쪽으로 완만한 전개를 이루어, 연회는 마치 서서히 절정을 이루는 것처럼 보인다. 주인공 '한희재'는 손님과 기녀들보다 크게 그려졌는데, 초기 인물화에서 주요 인물을 크게 그리는 잔재를 보여준다. 빈 여백에 배경을 그리지 않은 화법도 중국 초기 인물화의 큰 특색이다.

비단바탕에 채색, 28.7 x 335.5cm, 북경 고궁박물원 소장

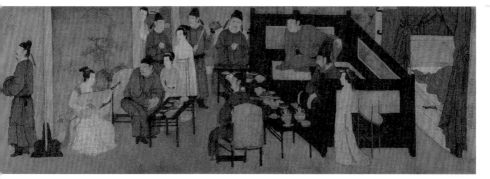

no.38

중병회기도重屛會棋圖/전 주문구/남당

남당의 화원에게 왕께서 특명을 내려 주문구周文矩, 10세기, 생몰년 미상가 그린 것으로 알려졌지만, 서방달徐邦達, 1911-2012의 감정에 의하면, 송대에 그린 모사본으로 원작에 아주 충실한 작품이다. 이 작품의 배경이 되는 거대한 한 폭 병풍(삽병揷屛)은 경계를 이루어 교묘하게 두 가지 장면을 표현한다. 첫 장면은 병풍 앞의 정경으로, 신분이 높은 네 명의 남성이 바둑을 두고 그 옆에는 한 명의 종이 대기하는 중이다. 두 번째는 병풍에 그려진 내용으로, 'ㄷ'자 형으로 접을 수 있는 3절 산수 병풍 앞 평상에 누워서 휴식을 취하고 있는 한 명의 나이 든 어르신에게 네 명의 여성이 시중을 드는 장면이다. 첫 장면은 남당의 중주中主 이경李璟(남당은 이변 · 이경 · 이욱 등 3명의 황제가 있으며, 모두 뛰어난 문학가임)과 그의 3형제인 제왕齊王 · 강왕江王 · 진왕晉王의 이야기다. 두 번째 장면은 백거이白居易, 772-846의 시 〈우면偶眠〉(백거이가 술에 취해 평상 난간에 기대 있고, 그의 오른쪽에 있는 아내는 모자를 챙기고, 시녀는 이부자리를 챙기는 모습이 그려져 있음)을 표현한 것이다. 미술사학자 무홍巫鴻은 병풍 안과 밖의 두 정경은, 고대 문인 사대부들의 두 가지 공간을 상징한다고 설명했다. 외부는 남성의 정치적인 공간, 내부는 여성 및 산수 · 자연이 존재하는 공간으로 인간 내면의 휴식과 여유를 찾을 수 있는 곳이다. 북경 고궁박물원에 있는 이 작품 외에도 워싱턴 프리어미술관에 소장된 동일 제목의 작품도 뛰어난 수준이다.

비단바탕에 채색, 28.7 × 335.5cm, 북경 고궁박물원 소장

no.39

소상도瀟湘圖/전 동원/남당

관인은 없으나, 명대 화가이자 수장가로도 유명한 동기창董其昌, 1555-
1636은 이 작품을 수중에 넣고 귀한 보석처럼 여겼다고 하며, 북송의
『선화화보』의 기록에 근거하여 동원董源, ?-962의 〈소상도〉로 정하였다.
미국의 미술사학자 리처드 반아트Richard Barnhart는 〈소상도〉에 대해
동원의 또 다른 작품 〈하경산구대도도夏景山口待渡圖〉와 함께, 〈하백취부
도河伯娶婦圖〉의 일부분이라고 하였다. 남당의 중주 이경이 다스리던 시
절 동원은 북원부사北苑副使를 역임하여 강남 일대의 풍부한 식·생물,
물줄기와 습한 기운, 평화롭고 조용한 풍경에 익숙했다. 그의 산수화는
당시 주류를 이루던 북방의 웅장하고 기이한 산을 그린 북파北派 산수
의 모습과 달리, 스스로 새로운 일파를 이루었다.

이 작품을 살펴보면, 화면에는 선묘線描가 거의 보이지 않고, 먼 산과
그곳의 식·생물을 진하거나 연한 묵점墨點으로 표현하여, 가장자리가
모호한 부드러운 질감의 산 모양 윤곽을 만들었다. 화면 하반부는 크게
여백을 남기는 방법으로, 넓고 광활한 강줄기를 표현했다. 그 외에도
강 위에 배를 띄운 사람, 낚시하는 몇 사람, 강변과 강둑에서 노는 사람
들을 점화點畵처럼 채색하여 화면을 생기와 정취가 가득하게 만들어서,
초기 산수화의 보편적인 기법을 보여준다.

비단바탕에 채색, 50.0 x 141.4cm, 북경 고궁박물원 소장

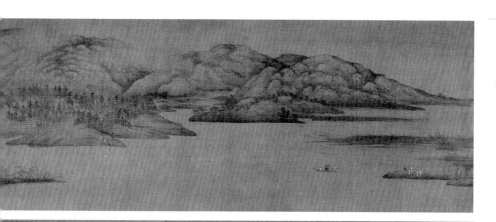

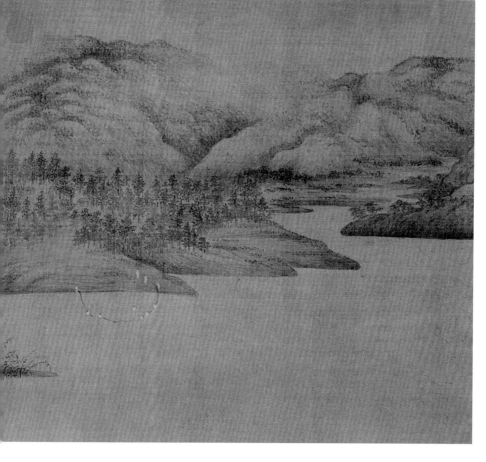

광려도匡廬圖/전 형호/후량

원대 서화가·감정가였던 가구사柯九思, 1290-1343의 '사출려산오로봉寫出廬山五老峰'에서 제목이 정해졌으며, 오른쪽 상단에 송나라 고종의 '형호진적신품荊浩眞迹神品'이라는 여섯 글자로 인해 형호荊浩, 850-911의 작품으로 추정한다. 형호는 당말 오대시기의 사대부 출신 화가로, 그는 먹을 사용하여 북방지역의 높은 산과 험준한 고개를 많이 묘사하여 후대사람들은 북파北派산수의 종사宗師라고 칭했다. 현재 전해지고 있는 형호의『필법기筆法記』는 중국 초기 산수화에 관한 가장 중요한 이론서다.

이 그림의 전경은 비탈진 강 언덕이며, 겹겹이 쌓인 비탈의 돌들과 산봉우리는 화면의 왼편에서, 절벽의 오솔길은 쭉 펼쳐져 길을 열고, 왼쪽에서 오른쪽으로, 아래에서 위로, 가까이에서 먼 곳으로 감상자의 시선을 끌어내 종국에는 먼 곳의 주봉主峰을 향하게 한다. 주봉은 웅장하게 우뚝 솟아 깊은 산중에 꼿꼿하게 자리 잡고 있어 마치 기념비와 같으며, 산 무더기와 작은 오솔길에서 시선이 머물기도 한다. 그림의 제목인 '광려'라는 두 글자는 상주商周시기, 신선이 된 일곱 형제가 그의 스승 '광유匡裕'를 기념하기 위한 것이라는 이야기 때문이다(『위서·일사전서魏書·逸士傳序』에 의하면, 광유라는 인물을 따라 7형제가 남장산南障山의 오두막에 은거하며, 신선의 도를 배웠다고 하며, 후에 이를 기념하여 려산·광산·광려 등으로 불리게 됨).

이 그림 중의 높은 산을 보는 것은 은거의 상징을 바라보는 것이며, 작은 오솔길은 되돌아가서 은거하고자 하는 이들을 인도하는 정신적인 길이다.

비단바탕에 수묵, 185.8 x 106.8cm, 대북 고궁박물원 소장

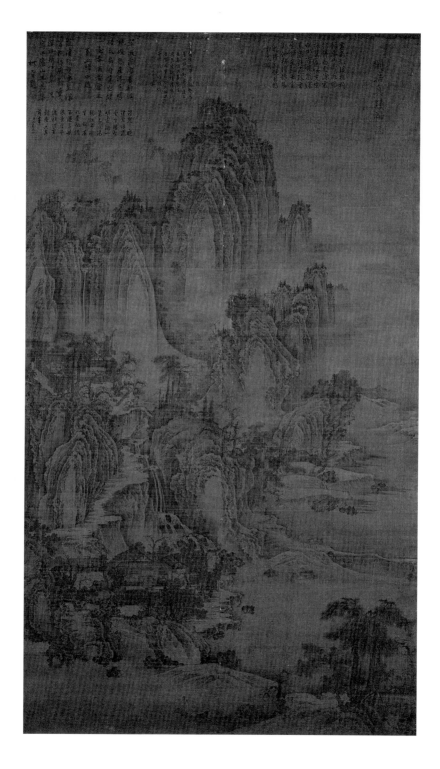

사생진금도寫生珍禽圖/황전/서촉西蜀

황전黃筌,903-965은 오랜 기간 통치자의 신임을 받은 궁중화원으로, 궁중 정원과 동물원의 기이한 화초, 새, 동물들을 묘사하는데 정통하였다. 그의 작품에서 표현된 채색은 아름답고, 필치는 엄격하였으며, 나름의 일가를 이루어, '황가부귀黃家富貴'라고 불렸으며, 송대 궁중에도 큰 영향을 끼쳤다. 이 작품은 황전이 그의 아들 황거채黃居寀를 위해 그린 범본范本(그림의 본보기)이다. 그 폭이 넓지 않은 흰 비단바탕에 곤충, 참새, 거북 등 모두 24마리를 균일하게 배열하여 그렸다. 이 생물체의 조형은 정확하고 정교하며, 움직임을 잘 포착하였으며, 섬세한 채색으로 그 특징을 두드러지게 표현하여, 황전의 뛰어난 사실적인 표현능력을 보여준다. 황전의 사실적인 묘사력에 관한 많은 일화 중에는 그가 그린 춤추는 학에 이끌려 다른 학들이 줄줄이 일어섰고, 그가 그린 꽃 사이의 병아리를 매들이 덮쳤다는 등등의 얘기가 있다. 이 작품을 보면, 황전은 매우 섬세한 엷은 먹선으로 대상물의 윤곽을 그리고, 연한 먹으로 층층이 염색하듯 색을 입힌 후에, 최종적으로는 입체감과 질감을 갖출 수 있도록 채색했는데, 붓 자국과 먹선이 드러나지 않았으며 진짜와 같은 신묘한 형상으로 나타났다.

비단바탕에 채색, 41.5 x 70.8cm, 북경 고궁박물원 소장

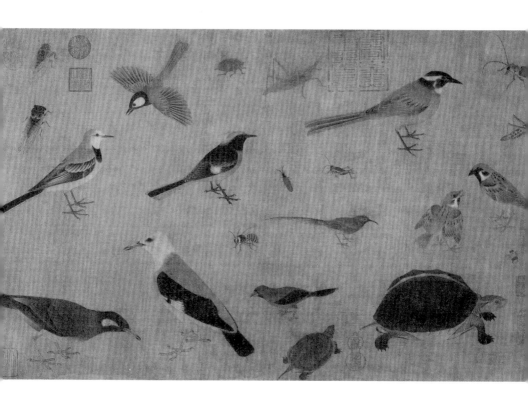

IV. 궁정회화의 정교한 아름다움과 문인회화의 성행 송·원시대의 회화

송대는 중국 고대회화가 고도로 번영하였던 시기로, 회화의 각종 기법, 장르 및 소재 등 모든 부분에서 성숙해졌다. 현대 중국회화 분류법의 3대 화목인 산수·인물·화조 부분은 독립된 화목으로 형성되어 높은 수준에 이르렀다. 산수화는 오대에서 이어진 형호와 동원의 화풍이 북송시기에 그대로 이어져 이성李成·범관范寬·곽희郭熙 등 개인적인 풍격이 뚜렷한 상징적인 대가들이 나타났다. 산수화풍은 남송으로 바뀌면서 웅장한 파노라마식 전경全景을 그리는 구도에서 참신하고 수려한 변각邊角 구도를 취한 풍경이 나타났다.

화조화 또한 공전의 발전을 이루었다. 궁중 장식의 수요 및 귀족과 황실의 취지에 따라 창작한 원체院體풍 화조화는 매우 화려하고 섬세하여 야일野逸화풍으로 회귀하는 듯하였으며, 동시에 초보적인 수묵화조화의 체계가 형성되었다. 도석道釋인물화는 이미 당대의 웅장함을 회복하지 못하고 점차 쇠락의 기미를 보이는 반면, 시민계층의 수요에 힘입어 아이들의 놀이 모습, 세시풍속과 관련한 풍속을 그리는 화가들은 점차 발전해나갔다. 또한 정치적인 규제에 대한 간언, 풍자의 역할을 하는 역사인물화의 수준은 후세 사람들보다 뛰어났다. 송대회화는 소재와 화풍에 무관하게 모두 치밀하고 사실적인 특징을 가지고 있는데, 이는 송나라 사람들의 '격물치리格物治理'를 반영한 인지 관념과 시대정신이다.

송대 초기에는 직업화가와 문인화가로 양분할 수 있는 현상이 나타났다. 문인화는 초보이기는 하나 문인 계층의 이미지와 취미를 나타내는 체계적인 기준을 세웠다. 원대에 이르러, 이민족의 통치에 의해 형성된 정치적인 배척과 사상적, 상대적 자유를 갈망하던 남송의 유민, 재야의 문인 집단은 문인화를 크게 발전시켰다. 이는 원대회화의 중요한 업적으로 높은 수준을 자랑하며, 이들의 성숙한 그림은 명·청 시기 문인화조차 넘어서기 어렵다.

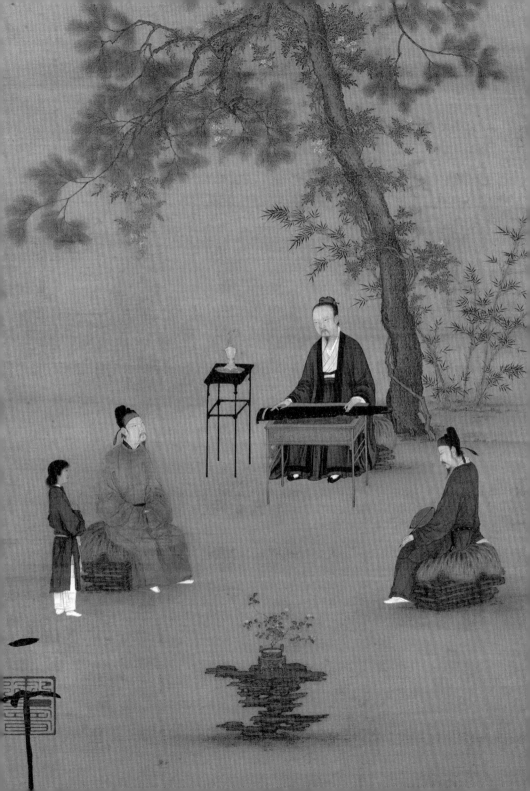

no.42

계산행려도溪山行旅圖/범관/북송

　범관范寬.950-1032은 송대 초의 유명한 산수 화가다. 그 이름 '관寬'은 넓고 관대하다는 의미를 가지는데, 본명은 아니지만 그의 성품이 너그럽고 따뜻하여 그렇게 불렸다고 전한다.

　〈계산행려도〉는 북송 산수화의 전형적인 파노라마식 전경 구도로, 멀리 하늘을 찌를 듯 겹겹이 이어져 웅장하게 솟은 주봉이 전체 화면의 3분의 2를 차지할 정도로, 기념비와 같은 기세를 자랑한다. 화면 중간부분에서는 운무가 피어오르는 모습을 여백 처리하여 앞부분의 암석과 빽빽한 나무까지 감상자의 시선을 연결한다. 오른쪽 하단에 한 무리의 상단商團이 화물을 싣고 앞으로 나아가는 것을 자세히 보면, 화가는 인물, 말 그리고 마차의 크기가 손가락 한 마디처럼 작음에도 불구하고 정교하게 묘사하고 있다. 이는 먼산을 높고 크게 그린 개괄적인 화법과는 대비를 이루는 것으로, 이러한 대비를 통해 화면에 원근과 깊이를 부여했다.

　중국 초기 회화의 대가가 전한 작품으로, 연대와 실제 작가는 의심의 여지가 있었지만, 공공연하게 〈계산행려도〉는 범관의 작품으로 알려져 있다. 송대 초기 회화의 사람의 마음을 뒤흔드는 독특한 기운을 차치하더라도, 화면 오른쪽 아랫부분의 철증鐵証이라는 낙관과 한 무리의 상단이 지나가는 부분 끝자락 나뭇잎 사이에 교묘하게 숨겨져 있는 '범관'이라는 사인은 설득력이 있기 때문이다.

비단바탕에 채색, 206.3 x 103.3cm, 대북 고궁박물원 소장

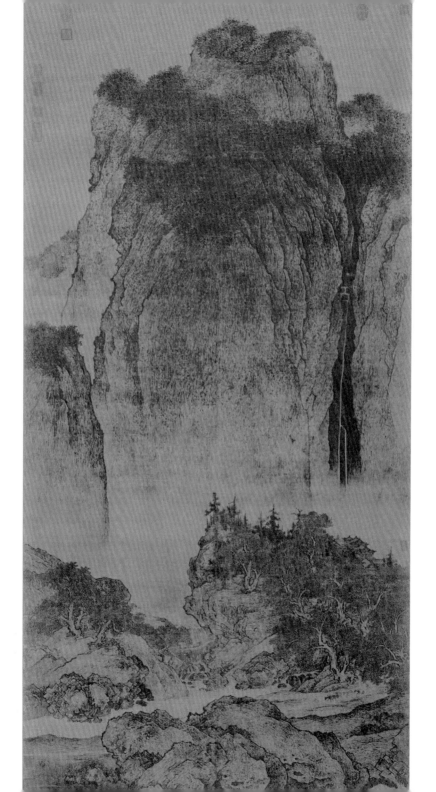

no.43

조춘도 早春圖/곽희/북송(1072년 작)

산수화는 북송시기에 전성기를 이루는데, 신종神宗(6대 황제) 재위시기에 궁중화원이었던 곽희郭熙.1023-1085는 산수화 기법과 이론 부분에서 뛰어난 대표적인 인물이다. 그는 고원高遠 · 심원深遠 · 평원平遠이라는 특수한 투시도법인 삼원법三遠法을 제시했다. 이는 후세의 산수화 창작에 큰 영향을 주었다. 〈조춘도〉는 곽희의 중요한 대표작으로, 화가는 사계절에 따라 변화하는 자연의 상황을 예리하게 포착하여, 필묵으로 깊은 산중의 얼음과 눈이 녹은 후, 초목에 싹이 트고 만물이 소생하는 맑은 기운을 표현하였다. 산 · 물 · 나무 · 바위를 주요한 것과 부수적인 것들까지 치밀하게 배치하여, 앞부분의 소나무와 중간 및 뒷부분의 봉우리에는 중축선中軸線이 분포하여 안정적이고 균형 잡힌 구도를 형성했다. 바위산은 운두준雲頭皴(풍화작용으로 침식되어 마치 구름이 피어오르는 것 같아 보이는 산세를 표현하는 조법)으로, 나뭇가지는 해조묘蟹爪描(나뭇가지를 게 발톱처럼 날카롭게 묘사한 수지법)와 구륵법으로 그렸으며, 완연하게 꺾인 산세와 구불구불하게 뒤틀린 소나무 가지는 화면에 움직임을 더하였다. 이 그림은 웅혼한 기상을 자랑하는 북방 산수화이지만, 맑고 참신한 기운이 두드러지는 이른 봄을 표현한 것이다.

비단바탕에 채색, 158.3 x 108.1cm, 대북 고궁박물원 소장

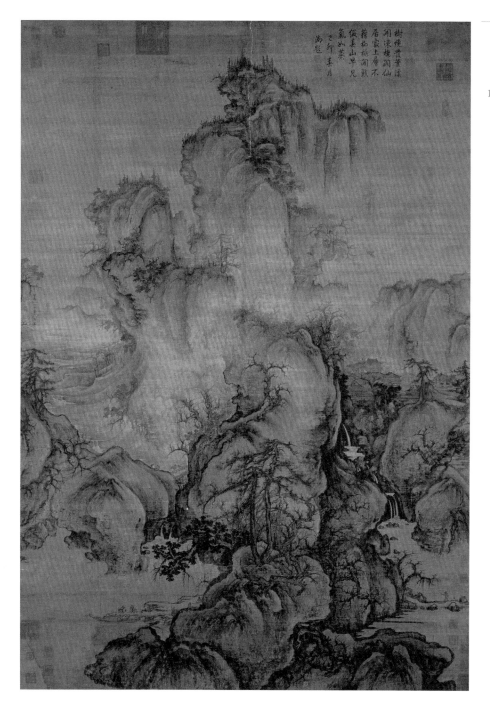

청금도聽琴圖/전 조길/북송

　북송의 휘종徽宗 조길趙佶, 1082-1135은 1101년 즉위해서 25년간 재임했다. 이 황제는 정사에 있어서는 변변치 못하고 무능하였지만, 예술에서는 극히 높은 천부적인 재능을 지녔으며, 조예가 깊었다. 휘종은 재위 시기에 역대 골동품과 그림, 글씨 등을 수집하였고, 친히 한림도화원翰林圖畵院을 주관하여 화가들을 선발하고 교육시켜 궁중화가들이 넘쳐났다. 이 〈청금도〉는 한때 조길이 그린 것으로 여겨졌으나, 후에 학자들은 화원화가의 작품이라고 고증했다. 이 그림은 일종의 아집도雅集圖로서, 귀족들이 모여 거문고 소리를 듣는 장면을 묘사하고 있다. 주인공은 도사道士의 모습으로 중간에 앉아 정신을 모으고 거문고를 쓰다듬고, 앞의 두 사람은 마주 앉아 거문고 소리를 듣는다. 기록에 따르면 조길은 도교에 심취하여 궁중에서 한가로이 있을 때 도복을 입곤 했는데, 이 도사의 차림새가 화면 주인공과 황제 본인과의 어떤 연관성을 드러낸다. 아름다운 정원과 눈앞의 기이한 꽃들은 정취를 더하고, 탁자 위에 피어 오르는 부드러운 향연기와 희미한 거문고 소리는 무릉도원을 표현하는 구도이며, 화면을 보게 되면 황제 조길과 대화하며 정을 나누는 상상을 하게 만든다.

비단바탕에 채색, 147.2cm×51.3cm, 북경 고궁박물원 소장

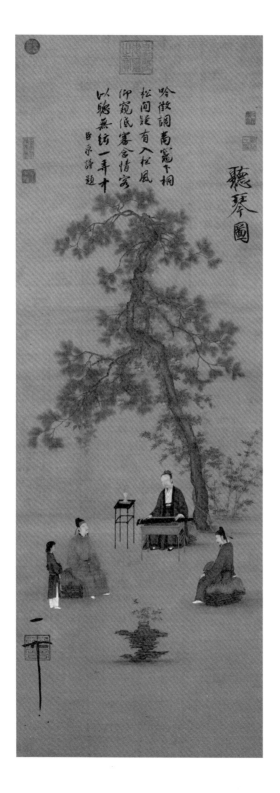

no.45

청명상하도淸明上河圖/장택단/북송

북송시대 도시건설과 상공업발전이 전대미문의 번영을 누리면서, 점차 번성한 시민계층은 시가의 모습과 생활을 표현한 그림에 대한 수요를 발생시켰고, 이는 인물화에서 분리된 '풍속화'를 만들게 되었다.

〈청명상하도〉는 송대 풍속화의 최고 걸작으로, 휘종 황제 시절 궁정화가였던 장택단張擇端, 1085-1145이 북송의 수도인 변량汴梁(현 하남성 개봉시)의 번성한 도시풍경을 그린 것이다. 작품 제목의 '상하'는 '변하汴河'를 말하는데, 이는 변경을 관통하는 운하이자 도시 전체를 잇는 중요한 역할을 담당했다. 장택단은 선묘 위주로 큰 도시의 늘어선 상점들과 번화한 풍경을 보여주는 작품을 완성했다.

이 작품은 5m가 넘는 거대한 작품으로 오른쪽에서 왼쪽으로 펼쳐보면, 교외 풍경, 하천 양쪽의 주변 풍경, 시내 큰 길가 풍경의 세 부분으로 나눌 수 있다. 이러한 단락은 시詩나 노랫말의 기·승·전·결처럼 전체화면을 오르락내리락하게 만드는 운율을 갖추고 있다. 그중 화면 중반부의 강 위에 있는 '홍교虹橋(무지개다리)'의 양쪽에서 손님을 불러대는 상인들의 모습과 경치를 보며 희희낙락하는 행락객들, 다리의 중간에서 가마를 탄 사람과 말을 탄 사람들이 좁은 길에서 마주치지만 서로 양보하지 않는 모습 등은 한 편의 연극을 관람하는 것처럼 생명력이 충만하다.

비단바탕에 채색, 24.8 x 528.7cm, 북경 고궁박물원 소장

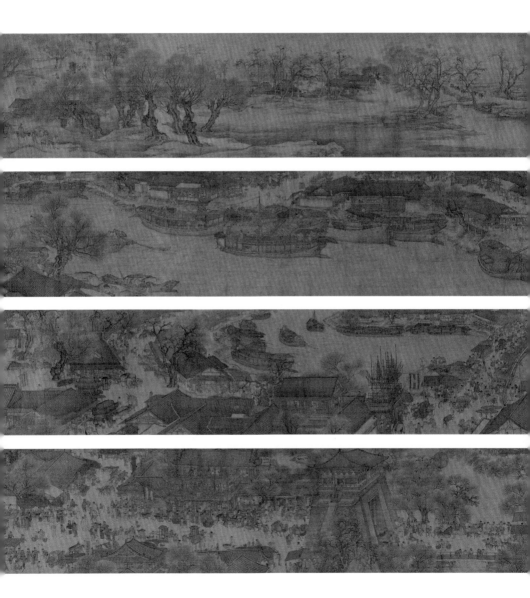

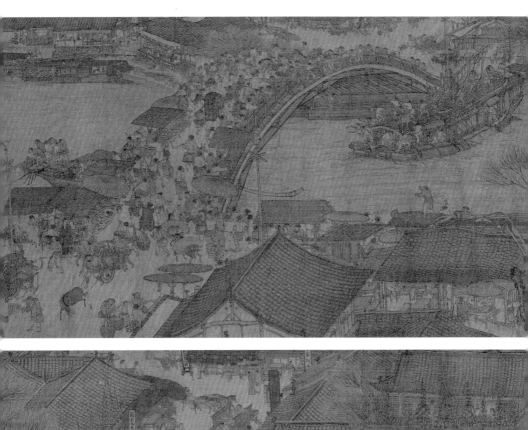
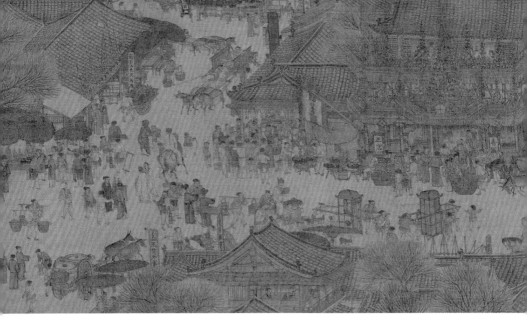

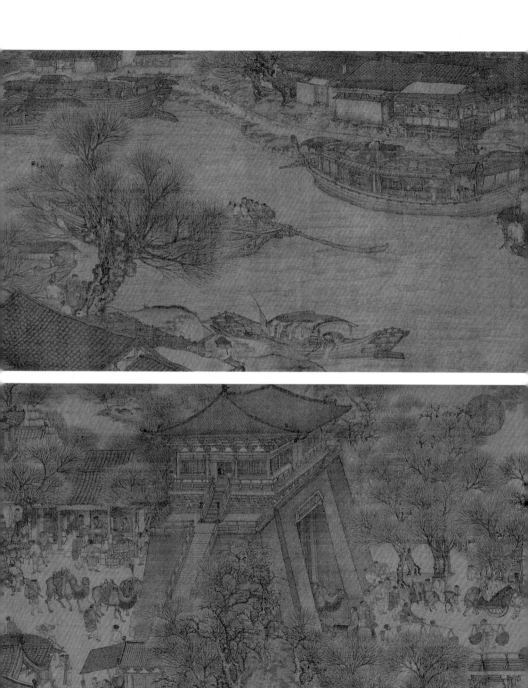

오마도五馬圖/이공린/북송

북송의 화가 이공린李公麟, 1049-1106은 명문가 출신으로 일찍부터 총명하고 다재다능하였으며, 소식蘇軾 · 황정견黃庭堅 · 미불米芾 등 문인명사들과 교류했다. 이공린은 문화적인 소양을 갖추어, 고아한 사교모임에 적합한 문인화가로서의 면모를 자랑했다. 그는 문인화가로서의 표준에 적합한 인물이었지만 단순한 취미로서의 '문인묵희文人墨戲'와는 다른 뛰어난 회화기법과 정확한 조형능력을 지니고 있었다.

〈오마도〉는 이공린의 대표적인 '안마화鞍馬畵(말을 타거나 전투에 참가하는 생활을 소재로 그린 그림)'로, 모두 다섯 부분으로 나누어서, 각각 서역에서 공물로 바친 명마를 관리인이나 마부가 고삐를 잡고 이끄는 모양을 그렸다. 이공린은 가장 소박하고 단순한 백묘白描로 인물과 말을 형상화하여 개성을 분명하게 표현했다. 특히 그가 표현한 말들은 땅을 박차고 뛰어다니는 형상은 아니지만 준마駿馬로서의 생명력과 활력을 느낄 수 있다. 〈오마도〉의 단락마다 동시대의 유명한 시인이자 문학가인 황정견이 말의 이름, 출신지역, 크기 등의 정보와 이공린의 뛰어난 필력에 관하여 제발을 남겼다. 이로써 송대 문인문화를 짐작할 수 있다.

종이바탕에 수묵, 26.9 x 204.5cm, 일본 개인 소장

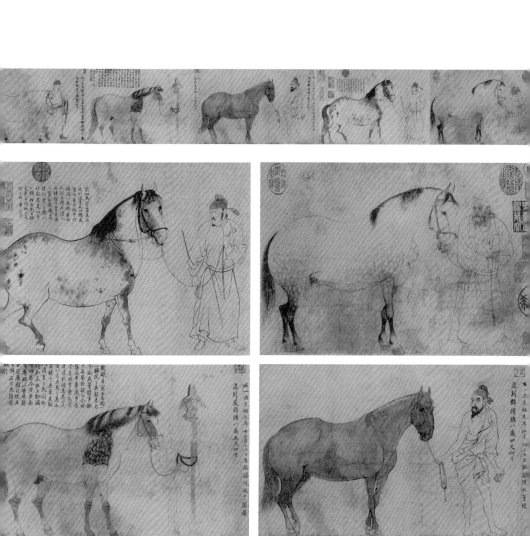

쌍희도雙喜圖/최백/북송

양송兩宋시대에 중국 고대 화조화는 유례없이 발전하여 큰 성과를 거두었다. 북송 전기 궁중화가 황거채黃居寀, 933-993는 부친 황전의 화조화 스타일을 계승하여 섬세하고 화려한 부귀화풍을 완성했다는 평을 들었으며, 이는 당시 궁중 화조화의 우열을 가리는 기준이 되었다. 뒤이어 등장한 최백崔白, 1004-1088은 화조화의 새로운 화풍을 주도했다. 최백은 황전처럼 사생을 중시하여 조형이 정확하였지만, 화면에는 생동감 있는 재미를 표현했다. 화조화에서 동물, 새 등의 표정과 태도에 관심을 두기 시작한 것은 새로운 발전단계에 이르렀다는 의미이다.

화가는 가던 길을 멈춘 산토끼 한 마리가 고개를 돌리고 지저귀는 산 까치 한 쌍을 쳐다보고 있는 깊은 가을 들판의 정경을 표현했다. 화면에서 토끼는 까치가 자기를 위협하는 것이 아니란 것을 잘 아는 것처럼 공포를 찾아볼 수 없는 토끼의 놀란 눈은 생기가 가득하다. 토끼와 까치의 동작이 서로 호응할 수 있도록 위치를 설정하여 표현할 수 있는 것은 평생 사생에 힘쓴 노력의 결과에서 비롯된 것이다.

비단바탕에 채색, 193.7 x 103.4cm, 대북 고궁박물원 소장

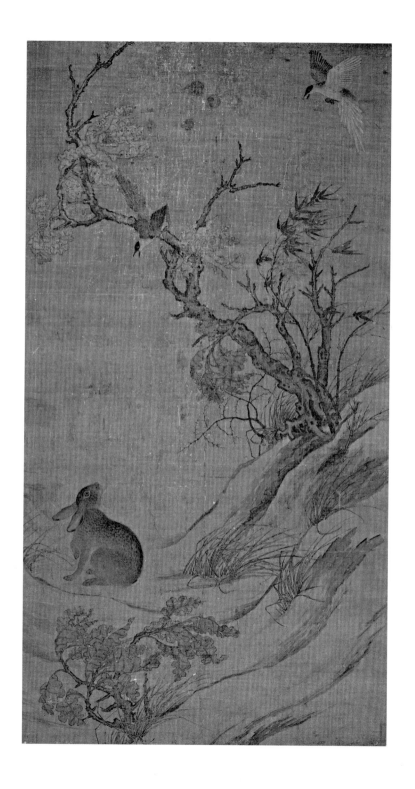

사매화도四梅花圖/양무구/북송

양무구揚無咎. 1097-1171의 자는 보지補之, 호는 도선노인逃禪老人으로, 그의 호에서 수행과 은일隱逸을 추구했던 문인의 정서가 드러난다.

그림에는 오른쪽에서 왼쪽으로 봉오리를 머금은 매화부터, 방금 꽃이 핀 매화, 꽃이 활짝 핀 매화, 꽃이 시들어 떨어진 매화까지 자연과 생물의 변화를 느낄 수 있는 네 그루 매화나무가 그려져 있다. 동시에 매화나무 가지의 형태와 배치도 뛰어난 경지에 이르러, 매 나뭇가지는 독립된 감상의 대상으로 충분하며, 각각 서로 호응하여 조화로운 전체화면을 만든다. 양무구는 초서와 유사한 필법으로 매화나무 가지를 그리면서, 오래된 고목의 생기 잃은 나뭇가지와 얼룩덜룩한 질감을 잘 표현했다. 꽃송이를 그릴 때는 원나라시기에 매화를 잘 그렸던 화광화상華光和尙처럼 엷은 먹으로 꽃잎을 찍어내는 화법이 아닌, 가느다란 붓으로 매화송이의 윤곽과 꽃술을 그려 필선의 매력을 잘 구사했다. 양무구의 창의성이 돋보이는 매화는 드문드문 작고 성글게 그렸기 때문에 맑고 아름다운 운치가 있으며, 후세 문인화 중에서도 묵매墨梅의 발전에 기여한 공은 큰 의미가 있다.

종이바탕에 수묵, 37.2 x 358.8cm, 북경 고궁박물원 소장

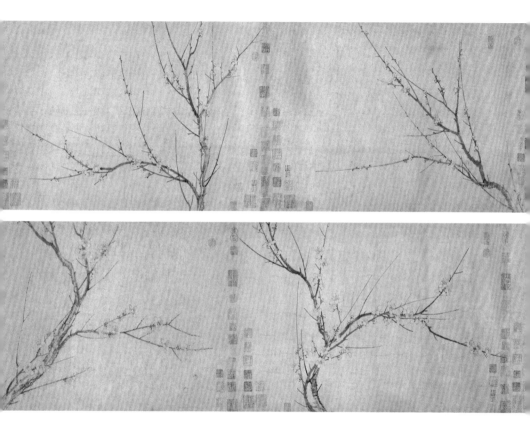

채미도探薇圖/이당/북송

송대에 그려진 고사인물화는 옛것을 차용하여 현실을 풍자하고 깨우쳐주기 위한 목적으로 그려졌는데, 〈채미도〉는 그 예가 되는 작품이다. 사마천司馬遷이 쓴 『사기史記』에서 나온 것으로, 은나라의 귀족 백이伯夷와 숙제叔齊가 나라를 멸망시킨 주나라의 양식을 먹지 않고, 수양산에 들어가 풀뿌리를 캐 먹으며 살다가 굶어 죽은 고사를 그린 것이다. 이 이야기의 핵심은 굴복하지 않는 절개를 칭찬하기 위한 것이 아니라, 화가 이당李唐, 1048-1130 자신이 추구하는 것을 표현한 것이다. 그는 뛰어난 기교로 두 사람의 굳건한 정신과 형형한 눈빛을 표현하여 강인함을 드러냈다. 이 이야기를 이해하지 못했던 사람일지라도 두 사람의 굳건한 표정에서 이당의 속마음을 알아차릴 수 있을 것이다. 이당은 북송이 멸망하는 과정, 즉 '정강지변靖康之變'과 수많은 변절과 매국 행위를 눈앞에서 겪은 노화가였다. 그는 남송의 궁전에서 이 그림을 그리며, 세상의 마음을 환기시키는 강인함을 희망했을 것이다.

비단바탕에 수묵담채, 27.2 x 90.5cm, 북경 고궁박물원 소장

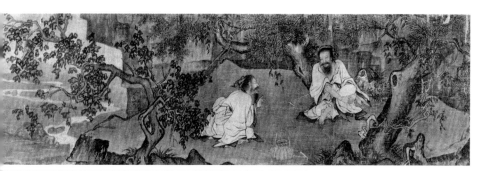

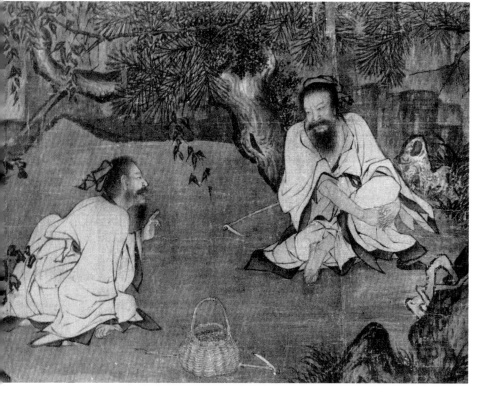

추정희영도秋庭戲嬰圖/소한신/북송

'영희도'는 양송시기 성행했던, 아동의 생활 모습을 그린 풍속화이다. 소한신蘇漢臣. 1094-1172은 휘종이 재위했던 선화宣和 년간1119-1125 도석인물화에 능한 궁중화가였으며, 특히 영아의 모습과 표정을 잘 그렸다. 화면에는 가을 정원에서 오누이가 둥근 의자에 엎드려 대추를 밀고 돌리는 놀이에 정신이 팔린 모습을 묘사했다. 화면의 줄거리는 간단하지만 디테일은 풍부하게 묘사되어 있다. 두 어린이는 꽃무늬가 섬세한 바지와 상의를 입고, 남자아이는 묶어 늘어뜨린 머리, 여자아이는 쪽을 지어 빗은 모양을 하고 있는데, 당시 유행하던 아동의 머리 모양이다. 배경 정원에는 죽순 모양의 기암괴석이 우뚝 솟아있고, 그 주변에 만개한 부용화芙蓉花, 국화, 매화, 그리고 동백 등 모두 가을에 피는 제철 꽃들을 그렸다. 또 다른 둥근 옻칠 의자 위에는 회전판, 팔보문 종이 놀이판, 붉은색 불탑, 팽이 등 정교한 모양의 장난감이 놓여있고, 바닥에는 작은 둥근 악기 한 쌍이 흩어져있다. 이 그림은 송대 사람들의 생활 모습과 민속을 사실적이고 생생하게 반영했을 뿐만 아니라, 화가가 풍속과 관련한 모습을 표현할 때, 평범한 생활을 섬세하게 관찰하는 수준이 상당히 심화되었음을 보여준다.

비단바탕에 채색, 197.5 x 108.7cm, 대북 고궁박물원 소장

발묵선인도潑墨仙人圖/양해/남송

　양해梁楷, 1150-?는 남송의 영종寧宗이 재위했던 가태嘉泰 년간1201-1204
에 인물·산수·도석·귀신 등을 잘 그린 화원화가이다. 그는 뛰어난 그
림 실력으로 동료의 감탄과 황제의 칭찬을 받았으나, 성정이 호방하고
구속을 싫어하여 황제가 하사하는 관직과 명예를 마다했다. 그는 술을
즐겼으며 스스로를 '양풍자梁瘋子(미치광이)'라고 하였고, 주로 간단한
선묘와 발묵으로 그린 '감필화減筆畵'를 남겼다.

　이 작품은 농담濃淡이 분명한 필묵으로 술을 마신 후에 비틀거리며
걷는 천진난만한 모습의 선인을 통쾌하게 그렸다. 화가는 선인의 기괴
한 모습과 익살스러운 표정을 주흥酒興에 힘입어 휘호를 쓰듯이, 몇 번
의 붓질로 자신의 모습처럼 그려낸 것이다. 양해는 선종禪宗의 영향을
받아, 송대 화원화가의 전형적인 울타리를 과감하게 넘어서 간단한 필
법으로 인물의 정신과 기질을 표현했다. 그는 산수화의 발묵법을 인물
화에 사용하였으며, 먹을 아끼기를 금같이 하듯 창작 활동에 신중하였
고, 형체를 간소화하는 화풍을 형성하여 중국과 일본, 두 나라 회화에
모두 깊은 영향을 끼쳤다.

종이바탕에 수묵, 48.7 x 27.7cm, 대북 고궁박물원 소장

地行ふ
識名和
蛇大師
高陽一
酒渚庵
仙宴罷
淋㴱襟
袖尚䫞
糊

no.52

나한도羅漢圖/유송년/남송(1207년 작)

나한은 범어梵語에서 음역한 것으로 아라한阿羅漢이라고 한다. 나한을 소재로 그린 회화는 당나라 때 시작되어 양송시기에 절정에 이르렀다. 이 〈나한도〉는 필법이 웅대하며, 채색이 고풍스럽고 아름다운 작품으로, 남송 때 궁정화가였던 유송년劉松年, 1131-1218이 그린 것이다.

그림 속 나한은 오른쪽 어깨를 드러낸 가사를 착용하였으며, 발이 드러나는 억새로 만든 신발을 신고 있으며, 코가 높고 눈이 깊어, 인도 승려의 모습으로 보인다. 두 손은 몸 앞의 나뭇가지에 올려놓은 채, 양 미간을 찌푸리고 정신을 집중하여 생각에 잠긴 모습이다. 나한 머리 위의 나뭇가지에 두 마리의 활달하고 귀여운 원숭이가 기어오르고 있는데, 그중 한 마리는 팔을 늘어뜨려 나한의 시중을 드는 동승에게 석류를 전해주고 있다. 그림의 앞부분에는 고개를 들어 등 뒤의 나한을 바라보는 작은 사슴 두 마리를 그렸다. 이 그림에서의 경물 배치는 긴밀하며, 나한의 두광頭光을 중심으로 구부러진 나뭇가지와 영적인 동물인 원숭이가 동심원을 이루는 창의적인 구도이다. 유송년은 인물과 수석, 동물이 한 화면에서 어우러지도록 표현할 수 있는 재능을 겸비한, 남송 중기의 대표적인 화가이다.

비단바탕에 채색, 117.4 x 55.8cm, 대북 고궁박물원 소장

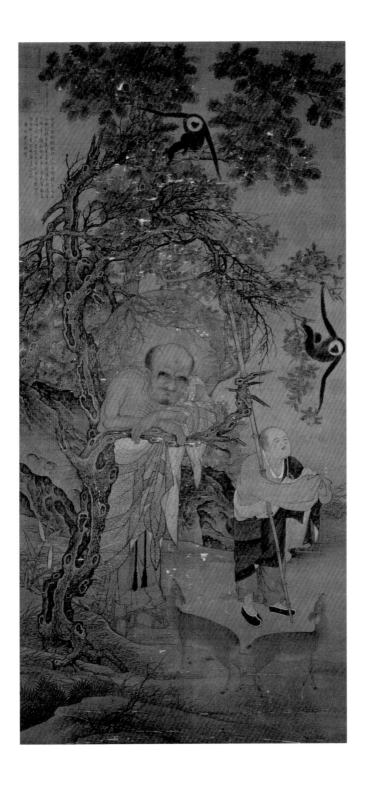

no.53

답가도踏歌圖/마원/남송

마원馬遠,1140-1225은 중국회화사에 큰 업적을 남긴 화가로서, 남송 광종과 영종 황제 시기에 궁정화가로 재직했다. 마원은 산수화에 뛰어나 유송년 · 이당 · 하규夏圭와 함께 '남송4대가'로 불린다.

〈답가도〉는 몇몇 농부가 춤을 추고 노래하며 시골길을 걸어가는 것을 묘사하고 있는데, 그 표정과 동작으로 볼 때 약간 취기를 띤 상태이며, 즐거움이 가득한 현실 생활의 정경을 표현하고자 했다. 이러한 산수화와 풍속화가 결합한 작품은 소재상 새로운 시도이며, 궁정화가인 마원이 영종 황제의 뛰어난 통치아래 태평성대를 누리는 상황을 교묘하게 찬양한 것이다.

이 그림에서 먼 산으로 처리한, 죽순처럼 솟아오른 바위 모습은 남송 궁정을 장식하던 기암괴석이다. 화면에 겹쳐서 그린 중요한 산봉우리는 화면 한쪽에 치우쳐, '일각一角'을 형성하며, '반변半邊(반쪽으로 치우쳐짐)' 구도를 보여준다. 이는 북송시대 하늘을 찌를 것처럼 우뚝 솟아올라 자리 잡은 전경식 구도와는 사뭇 다르다. 〈답가도〉는 마원의 개인 대표작일 뿐만 아니라 남송시기 산수화 전체의 전형적인 모습을 보여준다.

비단바탕에 채색, 192.5 x 111.0cm, 북경 고궁박물원 소장

no.54

적벽도赤壁圖/무원직武元直/금

　북송시기 문인들의 우두머리였던 소식1036-1101이 〈적벽부赤壁賦〉, 〈후
적벽부〉, 〈염노교念奴嬌·적벽회고赤壁懷古〉 등을 지은 후에, 이와 관련하
여 소동파 및 적벽의 도상이 나타났다. 이후 회화에는 적벽과 관련 있
는 작품이 계속 출현하였고, 중국회화의 중요한 작품 제목의 하나가
되었다. 〈적벽도〉는 강 안에 절벽처럼 우뚝 솟은 산봉우리 아래 물살
이 세차게 흐르는 것을 묘사하고 있는데, "강물은 소리내어 흐르고, 깎
아지른 강가 절벽은 천 길이구나"이라는 감정과 "어지러운 바위는 하늘
을 뚫을 듯 하고, 처연한 파도는 강변을 치네"라는 의미가 들어있다. 화
면에서 넓게 펼쳐진 강 위, 작은 나뭇잎 같은 배 위에서 웅장한 산과 큰
물줄기를 바라보는 작은 풀잎처럼 그려진 세 명의 문인을 만날 수 있다.
이 그림은 적벽부에서 표현한 덧없는 인생과 대자연의 무궁함, 또는 자
연과 벗하며 적벽 아래서 노니는 즐거움을 표현한 것처럼 보인다. 이처
럼 적벽을 표현한 문장 중 어떠한 것을 차용하여 그림으로 표현하였는
지 단정하기 어려우며, 여러 문장의 뜻을 결합하여 화가 자신의 이해를
더한 것으로 보인다. 적벽과 관련한 적지 않은 회화 작품들이 문학에서
유래되었음에도 불구하고, 하나의 독립적인 예술로 명맥을 유지한 것은
문학작품과는 다른 독립적인 아름다움이 있기 때문이다.

　이 작품은 명대 수장가 항원변項元汴, 1525-1590이 소장하였다가, 청대
에는 궁중에 보관되어 있었다. 20세기 30년대 고궁 유물이 남쪽으로
이동할 때 포함되었다.

비단바탕에 수묵, 50.8 x 136.4cm, 대북 고궁박물원 소장

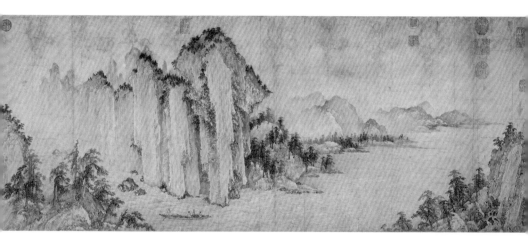

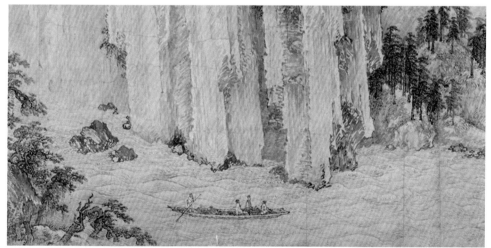

*no.*55

쌍구죽도雙勾竹圖/이간/원

원대는 문인화가 흥하였던 시기로, 대나무는 문인 정신을 상징하기 때문에 원대에는 보편적인 화제였다. 원대의 중요 화가, 예를 들면 조맹부·예찬倪瓚·오진呉鎭·왕몽王蒙 등은 모두 대나무를 잘 그렸으며, 이들의 중요한 대나무 그림이 전해져 온다. 특히 이간李衎.1244-1320은 원대의 유명한 대나무 그림 전문가로, 가장 섬세하게 표현한 작가이다. 그의 관직과 지위는 매우 높아서, 사후 '계국공薊國公'으로 봉해졌다. 그는 북송의 문동文同과 금나라 왕정견王庭筠을 계승하였고, 동시에 대나무 숲에서 야생 대나무의 형태를 열심히 사생하였다. 그의 작품을 살펴보면 대나무 잎의 앞과 뒤, 대나무 가지가 교차하여 겹치는 부분, 대나무 마디의 연결부분, 대나무의 들쑥날쑥한 모양까지 표현했다. 이처럼 대나무에 대한 진지한 태도는 북송의 문동에서 이어져 온 전통으로, 이간은 최선을 다해 도달하려고 노력했다.

이 그림은 '쌍구화법'을 사용해서, 먹선으로 대나무의 윤곽을 그리고 채색하지 않는 방법으로, 섬세하지만 우아함을 지닐 수 있도록 하였다. 이것은 이간 작품의 독특한 특색이다.

비단바탕에 수묵, 163.5×102.5cm, 북경 고궁박물원 소장

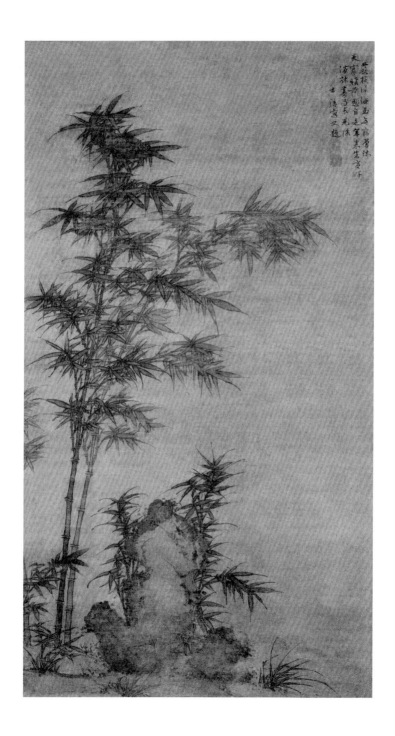

no.56

추교음마도秋郊飮馬圖/조맹부/원(1312년 작)

이 작품은 원대 초 화가 조맹부趙孟頫.1254-1322가 59세에 그린 것이다. 조맹부는 송대 왕실의 혈족이었으나, 원나라에 입각하여 황제의 총애를 받았다. 그는 뛰어난 재주로 높은 관직에 올랐으며, 시가詩歌·서예·음악에도 정통했다. 회화부분에서는 산수·화조·인물·동물 등 모든 영역에서 뛰어났다. 이 그림은 조맹부가 그린 말 그림 중 대표작이다. 화면은 붉은 옷을 입은 남자가 검은 말을 타고서, 다른 아홉 마리 말을 몰아 강가에서 물을 마시게 하는 장면을 표현하고 있다. 어떤 말들은 이미 강에 뛰어들었고, 어떤 말들은 흥분하여 달리고 있는 모양이다. 붉은 나뭇잎은 상쾌한 가을날이라는 것을 설명한다. 화면 대부분은 청록으로 채색하였으며, 이런 옛스러운 색채는 붉은 나뭇잎과 어울려 고상하게 보인다. 원나라의 통치자는 유목민인 몽고족이었기 때문에, 말 그림은 원나라에서 특히 유행했다. 조맹부 본인 외에도 그의 아들 조옹趙雍은 말을 잘 그렸는데, 아버지의 화풍을 계승한 유명한 화가이다.

비단바탕에 채색, 23.6 x 59.0cm, 북경 고궁박물원 소장

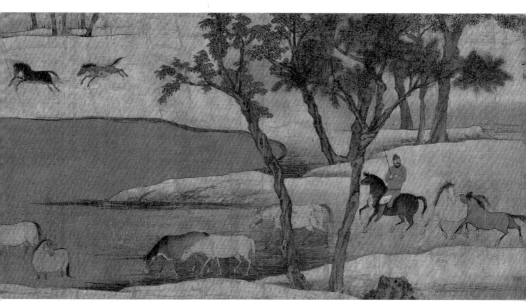

no.57

부춘산거도富春山居圖/황공망黃公望/원(1351년 작)

'원말 4대가'의 한 사람인 황공망黃公望, 1269-1354의 명작인 〈부춘산거도〉의 일부분이다. 〈부춘산거도〉가 탄생한 이후에 역대 수장가들은 모두 보물로 여겼다. 청대에 이르러 수장가 오홍유吳洪裕, 1698-1651는 이 그림을 너무나 사랑하여, 함께 저승으로 가져가기를 원했다. 이에 후손들이 너무 아쉬워 불더미에서 건졌으나, 이미 그림은 훼손되어 짤막하게 두 토막이 났다고 전해진다. 훼손된 그림의 짧은 앞부분은 〈잉산도권剩山圖卷〉이란 제목으로 절강성박물관에 소장되어 있다.

이 작품은 비교적 긴 후반부 그림으로서, 〈무용사권無用師卷〉이란 또 다른 제목이 있다. 황공망이 79세의 나이로 친구인 정저鄭樗를 위해, 절강성 부춘강 일대의 풍경을 그린 것이다. 황공망은 그림을 늦게 배웠으나, 깨달음이 있어 열심히 사생하였고, 붓을 늘 지니고 다니며 대자연을 스케치했다고 전해진다. 이 그림은 6m가 넘는 장대한 길이로, 작품 속에는 부춘강 풍경이 있다. 이는 당연히 황공망이 평소에 관찰한 자연의 모습이 축적되어 나온 결과물이다.

비단바탕에 채색, 33.0×636.9cm, 대북 고궁박물원 소장

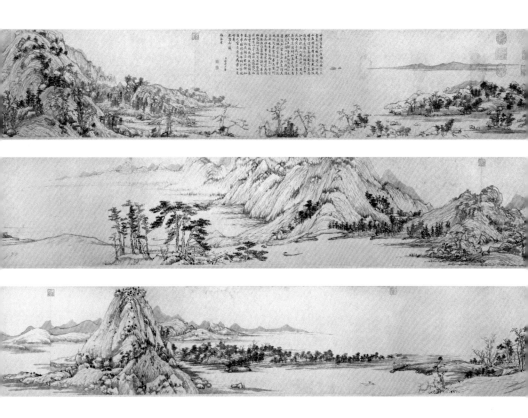

어부도漁父圖/오진/원

어부는 중국 고대 사회에서 문인사대부가 이상화된 형상으로, 항상 시와 그림의 주제로 사용되었으며, 속세의 일들이나 권력다툼에서 벗어나 간단명료한 생활로 회귀하려는 염원을 표현한 것이다. 원대 몽고인의 통치로 벼슬길에 나아가지 않은 한족 문인들 사이에는 은일사상이 만연하여, '어은漁隱'은 글과 그림의 소재로 형성되어 유행하게 되었다. '원말 4대가'의 한 사람인 오진吳鎭. 1280-1354 역시, 벼슬하지 않고 자연에서 은거하며 낚시를 즐기는 '어부도'를 여러 점 남겼고, 이 그림은 그중에서 대표적인 작품이다. 그림에서 쭉 이어진 산들은 화창하고 식물들은 푸르러, 왼쪽 아래에는 일엽편주가 물 위에 가벼이 떠 있고, 어부는 배 위에 유유히 앉아 있다. 전체 화면에 그려진 물상物象이 적지는 않지만 안정되고 평화로운 느낌을 주면서, 오진이 써넣은 '어부시漁父詩'의 감정처럼, 세상 밖 무릉도원의 생활에 대한 동경을 담고 있다.

비단바탕에 수묵, 84.7 x 29.7cm, 북경 고궁박물원 소장

no.59

어장추제도 漁庄秋霽圖/예찬/원

 '원말 4대가'의 한 사람, 예찬(倪瓚, 1301-1374)의 그림이다. 예찬의 성격은 독특하여 지나칠 정도로 결벽증이 있는 고결한 인품을 지닌 인물이다. 대지주의 아들로 태어나 선대부터 쌓아온 부와 재물을 바탕으로 풍족하였으나, 재물의 관리에는 관심이 없었으며, 화상, 도사들과 어울려 토론과 그림을 논하며 시간을 보냈다고 알려져 있다. 원말의 어지러운 시기에 재산을 팔아 집안의 일꾼들에게 나누어주고 내보낸 후에, 그 역시 유랑을 떠나, 어디에서 사망하였는지조차 알지 못한다. 예찬의 회화는 강렬한 주관적인 흥취를 표현하면서, 형사形似(비슷하게 닮은 모양)를 추구하지 않았다. 예찬은 단순 소략하고, 간결하고 평범한 필법을 주장했다. 그의 그림은 쓸쓸하고 한산한 텅 빈 느낌, 매우 소략하고 평화로운 느낌을 준다.

 이 그림은 태호의 어느 한 귀퉁이 풍경을 그린 것이다. 전경에는 언덕에 몇 그루의 고목이 있고, 중경에는 파도 한 점 없는 수면, 원경에는 약간의 기복이 있는 낮은 산등성이가 자리하고 있다. 이러한 '일하양안一河兩岸'식 구도는 예찬 작품의 고유한 특징으로서, 담담하고 적막한 감정을 불러일으키는 많은 작품에서 찾아볼 수 있다.

종이바탕에 수묵, 96.0×47.0cm, 상해박물관 소장

江城風雨駭芒硏 晚生㳽蒙精未
埋決悲詩何恍悵 依山草舟滿湖水
玉江∵㳽重張高士閒披對石林∵∵
尙余乙未歲戲窩㧖玉厘浦漁莊
忽于八年㝵不意子且友藏而不忘
章侑感懷曙昔圖㦤五言壬子七
月廿日㳛

청변은거도靑卞隱居圖/왕몽/원(1366년 작)

　'원말 4대가'의 한 사람, 왕몽王蒙, 1308-1385의 작품이다. 왕몽은 원나라 말기 작은 벼슬을 하였으나 사임 후에 오랜 기간 은거하였다가, 명나라 초기에 관직에 들었으나 정치적인 사건에 휘말려 옥중에서 사망했다. 왕몽은 외조부인 조맹부로부터 그림을 배웠으며, 조씨 집안 사람들에게 큰 영향을 받았다. 하지만 왕몽의 그림은 조씨 집안과는 거리가 멀어 뚜렷하게 독자적인 특징이 있다. 특히 구도가 매우 옹골차고, 산과 봉우리는 항상 하늘을 이고 우뚝 솟아 있으며, 또한 배치가 매우 복잡하여 중첩된 산봉우리와 그 사이에는 물이 흐르며, 산들은 겹겹이 쌓여 뒤쪽에 포진해있다. 또한 산언덕을 해삭준解索皴(피마준에서 약간 변형된 동양화 준법으로 새끼줄을 풀어 놓은 듯한 필치를 말함)과 먹갈색 태점으로 촘촘히 채워 산속의 식생이 풍성하게 느껴진다. 왕몽의 산수화에는 자신이 은거하던 시절의 내용이 담겨있다. 이 그림의 변산은 본래 왕몽의 고향 절강성 오흥(현 호주湖州)의 평범한 산이지만, 왕몽의 붓으로 은일의 상징이 되었다. 왕몽은 또한 도교를 굳게 믿고 신봉하였으므로, 많은 학자들은 도교의 무위無爲 정신과 연관하여 왕몽의 회화를 해석하였다.

종이바탕에 수묵그림, 140.0×40.4cm, 상해박물관 소장

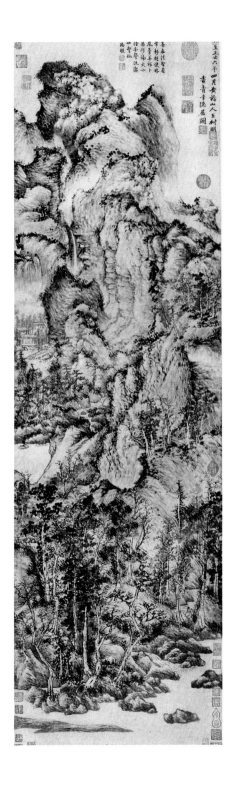

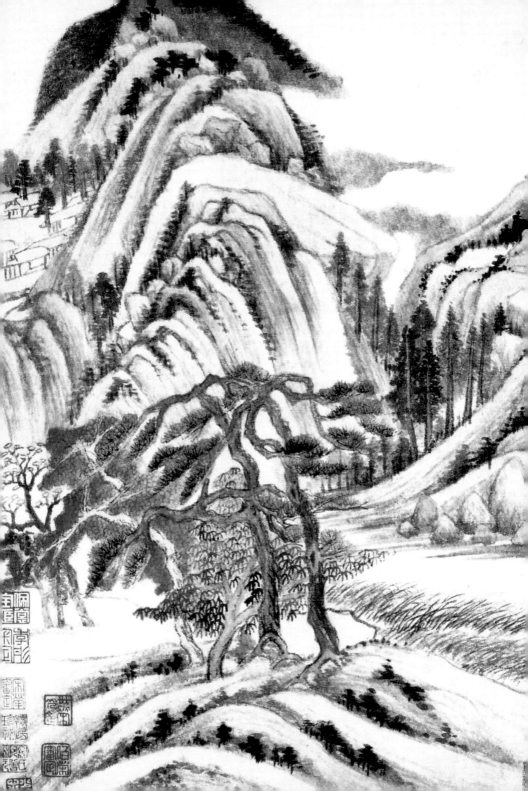

V. 다양한 유파의 형성과 이름난 화가의 배출 명·청시대의 회화

　중국 고대회화사에서 송·원시기가 회화의 기준이 되는 유형이나 전형을 수립한 시대였다면, 명·청시기에는 각종 화풍이 꽃을 피워서 다양한 유파가 형성되고, 이름난 화가가 배출되었다. 산수화 분야에서는 절파浙派, 오파吳派를 시작으로 송강松江·무림武林 화파, 누동樓東·우산虞山에서 양주揚州·경강京江 등의 화파에 이르게 된다. 이러한 여러 유파는 송·원시기 전통을 계승하여 각자 뛰어난 화풍을 내세웠다. 화조화 부분에서는 명대 초기 궁정의 부귀화풍은 물론, 명·청시기를 동시에 살았던 서위徐渭와 팔대산인의 야일화풍을 비롯해 최고의 경지를 자랑했다.

　문인들의 취미는 여전히 명·청시기 회화사의 강력한 추진력이었으며, 상업화와 도시화에서 대두된 시민문화는 중요한 보조적인 역할을 했다. 명대 사회의 이러한 역량과 잠재적인 상태는 후에 청대 중기 양주화파가 명성을 얻는데 크게 기여한다. 즉 이러한 결과는 시민들의 흥미가 예술사의 발전에 가장 큰 영향을 미치는 요소라는 것을 설명한다. 또 하나는 16세기 이래로, 국제무역이 점차 전개되어 문화 및 회화의 변화에 큰 영향을 끼친 사실이다. 명·청 왕조는 쇄국이라는 수동적인 입장을 채택하였지만, 서방의 주도적이고 강력한 요구는 피할 수 없는 역사의 흐름이었다. 선교사와 무역선이 동시에 가져온 서양의 시각문화는 중국이 오랜 기간 지켜온 예술체계에 부지불식간 암울하게 스며들었고, 본래 중국이 가지고 있던 시각적인 습관과 관념에 영향을 미쳤다. 명대 말기 화단의 통상적이고 기이한 화풍은 청대 궁정과 민간에서 유행하는 대량의 도상으로 이어졌는데, 이는 서양예술의 흡수로 인한 결과임을 의심할 여지가 없다.

춘산적취도 春山積翠圖/대진/명(1449년 작)

명대 초기 절파를 창시한 대진戴進, 1388-1462의 작품으로, 맑고 그윽하게 연한 먹으로 먼 산을 그려서, 연운烟雲이 가득찬 것처럼 느껴진다. 대진은 산수화를 그리면서 남송시기 원체화院體畵의 전통을 계승하기 위한 시도를 하였는데, 이 작품에서 그러한 경향을 분명하게 느낄 수 있다.

이 작품에서는 화면을 세 단계로 나누고 하얀 공간을 남겨서 무언가를 암시하는 기운을 표현했는데, 서양회화와는 다른 중국화의 공간감을 보여준다. 아랫부분의 근경에는 소나무 아래에 지팡이를 든 문인이 앞장서 가고, 천에 싼 악기를 든 시동은 그를 따르고 있다. 중경부분에는 산들과 그 속에 숨어있는 누각과 나무를 그리고, 윗부분의 원경에서 우뚝 솟은 산을 볼 수 있다. 이러한 삼단구도는 남송시기 화원화가 마원馬遠, 하규夏圭의 변각구도를 새로이 구현한 것이다. 삼단구도에서 먹색은 각 단을 구분하기 좋게 사용하였으며, 먹색의 농담과 건습乾濕의 변화를 조화롭게 표현하여, 푸른 빛이 가득한 봄 산의 정취를 자아내었다. 이 그림은 년대가 기록된 작품이며, 청대에는 유서劉恕, 근대기에는 방원제龐元濟, 1864-1949가 소장했다. 그 소장했던 과정이 명확하고 제작연대가 정확하기 때문에 대진을 연구하기 위하여 반드시 필요한 작품이다.

종이바탕에 수묵, 141.0 x 53.4cm, 상해박물관 소장

*no.*62

여산고도廬山高圖/심주/명(1467년 작)

　거의 2m 높이의 대작으로, 화면에는 근거가 될만한 인장이 많다. 오파鳴派의 우두머리 심주沈周, 1427-1509가 그의 스승 진관陳寬의 70세 생일을 축하하기 위해 그린 것이다. 이 작품은 소재뿐만 아니라 구도, 화법의 선택에서도 뛰어난 인품을 드러내는 화풍을 엿볼 수 있다. 심주는 여산의 웅장한 고개와 산봉우리, 폭포와 흐르는 물줄기, 산 아래에서 높이 솟아오른 산봉우리를 올려다보는 문인을 그렸다. 여산은 스승 진관의 고향 부근에 위치하였기 때문에, 그림의 소재로 채택되었다. 심주는 산 아래에서 구름 사이를 뚫고 높이 솟은 산봉우리를 우러러보는 고원高遠식 묘사방법을 택하여, 높고 귀한 사제지간의 정을 그림에 담았다. 왕몽의 전형적인 기법인 해삭준解索皴(새끼줄이나 밧줄을 풀어놓은 듯이 꼬불꼬불하게 그리는 준법)을 주로 사용하였는데, 이는 울창한 여산의 산천초목을 섬세하고 치밀하게 표현하기에 적합하였기 때문이다. 또한 진관의 부친 진계陳繼와 왕몽의 교유는 그의 스승의 화풍으로 이어졌기 때문에, 진관이 원대 문인화의 정통파이며, 계승자라는 것을 그림을 통해 표현하기를 원했기 때문일 것이다.

종이바탕에 수묵, 193.8×98.1cm, 대북 고궁박물원 소장

no.63

진상재도眞賞齋圖/문징명/명

문징명文徵明, 1470-1559이 친구 화하華夏를 위해 그렸다. 화하는 강남 지역의 중요한 수장가로서, 금석과 서화 작품을 40년 이상 수집하며, 뛰어난 안목을 갖추었다. '진상재'는 그의 개인 별장으로 다양한 화첩과 명화를 소장하고 있어, 문징명은 수시로 드나들며 화하의 다양한 소장품을 감상하였다.

그림 속 진상재는 울창한 소나무와 푸른 잣나무, 영롱한 태호석 사이에 자리 잡은 세 칸짜리 가옥으로, 주인과 손님은 중간 방에 마주앉아 두루마리를 펼쳐 감상하고, 그 옆에 동자가 서 있다. 오른쪽 방에는 화로에 불을 지펴서 차를 끓이는 동자 두 사람, 왼쪽의 빈방은 반쯤 가려진 커튼 사이로 책장의 서적, 간독簡牘, 책상 위의 악기를 볼 수 있게 그려서, 주인의 고상한 성품을 표현했다. 집 뒤의 대나무 숲 왼편에는 호수와 산을 그려 시야가 넓게 트인 풍경을 만들었다. 전경의 문인은 시동을 데리고 별장으로 친구를 만나러 가는듯하다. 이처럼 전체화면을 가득 채운 구도이지만, 섬세하고 다양한 변화를 구사한 필법과, 연한 담채로 맑게 채색하여 문인들의 취향을 풍부하게 표현했다. 이 그림을 그릴 때의 문징명은 이미 고령이었지만, 그 뛰어난 필력과 독창적인 구도는 감탄을 자아낸다.

종이바탕에 채색, 36.0 x 107.8cm, 상해박물관 소장

왕촉궁기도 王蜀宮伎圖/당인/명

자태가 섬세한 아름다운 4명의 여성은 오대 이전 촉의 마지막 왕 왕연王衍의 궁중에서 노래하던 궁녀들로서, 명대 사람들이 생각하는 이상적인 미의 기준으로 표현한 여성이다. 이는 '오파'의 4대가 중 미인도의 전통을 잘 살린 당인唐寅. 1470-1524의 그림이다. 중국 고전회화에서는 여성에 대한 묘사는 크게 두 가지로 나뉜다. 한 종류는 〈열녀전·인지도仁智圖〉, 〈도련도〉에서 묘사된 여성처럼, 여성의 네 가지 덕목, 즉 덕행·말·용모·재주를 갖춘 여인을 그렸다. 다른 종류의 그림은 〈잠화사녀도〉처럼 남성 감상자를 즐겁게 만드는 여성의 용모와 신체의 아름다움을 표현한 것이다. 첫 번째 유형은 왕실에서 제반 비용을 충당하였으며, 당·송시기 이전에 유행하였다. 두 번째 유형의 미인도는 명·청시기 민간에서 광범위하게 유행했다. 이 그림은 의심할 여지없이 두 번째 유형에 속한다. 당인이 살았던 오중吳中(현 강소성 소주)지역은 도시문화가 발달하였으며, 신흥 시민계층의 흥미는 이 같은 종류의 그림이 대량으로 나타나는 요인으로 작용했다. 동시대의 구영仇英, 오위吳偉 등은 모두 이런 작품을 그렸다.

비단바탕에 채색, 124.7 x 63.6cm, 북경 고궁박물원 소장

한궁춘효도 漢宮春曉圖/구영/명

　이 작품은 낮은 담장과 벽을 모두 투시하는 방식으로, 관찰자의 시선이 건축물보다 높은 위치에서 정원 안의 풍광을 한눈에 볼 수 있도록 그린 작품이다. 그림의 감상자는 수시로 천천히 두루마리를 펼쳐, 왼쪽으로 시선을 이동하면 정원 밖에서 안으로 들어갈 수 있고, 그리하면 명나라 궁정에서 유행했던 움직이지 않는 영상을 만날 수 있다. 궁정 여인의 활동을 그린 그림은 중국회화사에서 오랜 연원淵源을 찾을 수 있다. 구영仇英, 1494-1552은 이러한 그림을 그리기에 적합한 화가였는데, '오문화파'의 고수일 뿐만 아니라, 이전에 그렸던 회화 양식을 당시의 심미관에 부합하는 그림으로 변화시켜 새로운 작품으로 표현하는데 뛰어났기 때문이다. 이 그림에서 건축물은 공간을 분리하고, 수많은 여성들은 건물의 안팎에서 활동한다. 구영은 건축물의 구조와 호화로운 배치를 묘사하는데 능했으며, 그가 그린 건물은 간단히 구조를 얼버무리는 것이 아니라 완전하고 합리적인 주거 공간이었다. 이 그림에 등장하는 여성들의 장식품과 복식은 당 · 송시기의 것을 모사하였지만, 그가 표현한 여성들의 모습은 모두 키가 크고 작은 어깨와 가녀린 체형을 지닌 전형적인 명대 미인의 형상이다.

비단바탕에 채색, 30.6 x 574.1cm, 대북 고궁박물원 소장

묵포도도/서위/명

　무릇 물상들이 불공평하다고 비명을 질러대지 않는 것처럼, 서위徐渭, 1521-1593는 왕성하게 화훼도를 그리거나 글씨를 쓰며 수양했다. 그는 일평생 글씨와 그림의 필묵을 통하여 울분을 표출하였다. 이 작품에 쓰여진 제시題詩를 보면, 아무도 따지 못한 야생포도를 빌려, 그를 알아보지 못하는 세상에 대한 분노와 번민을 표현했다. 화조화는 당나라 때 시작되어, 송대에 이르러 발전하였고, 이후 두 종류로 나누어졌다. 첫 번째, 귀한 동물과 기이한 꽃을 부드럽고 섬세한 색감과 정교하고 세밀한 필치로 표현한 것으로, 대표화가로 황전을 꼽을 수 있다. 두 번째는 들판에서 볼 수 있는 흔한 꽃과 새를 간단한 붓질로 야생의 정취를 포착하여 형태를 그리는 것으로, 서희徐熙가 대표적인 인물이다. 문인화가 탄생한 이후, 서예용 붓으로 그린 화훼도는 문인들이 예술가로 나아가는 밑거름이 되었으며, 계속하여 두 번째와 같은 길을 걷는 사의寫意화조로 발전했다. 명나라 말기 서위는 문인으로 출발하여 사의화조화의 고수가 되었으며, 후대의 화조화에 큰 영향을 끼쳤다. 서위는 주로 아교포수가 안된 선지宣紙에 그림을 그렸다. 이러한 종이는 흡수성이 강하여 풍부한 먹빛의 변화를 표현하기 용이했다. 서위는 이를 충분히 활용하여 발묵潑墨(글씨나 그림에서, 먹물이 번져 퍼지게 하는 기법)을 이용한 예술적인 표현과 기법을 연습했던 것이다.

종이바탕에 수묵, 116.4×64.3cm, 북경 고궁박물원 소장

양신잠화도楊愼簪花圖/진홍수/명
(양신의 호인 승암을 따서 승암잠화도升庵簪花圖라고도 함)

　　고대 중국에서 '잠화(꽃을 머리에 꽂는 것)'는 여성의 전유물이 아니었으며, 남성 잠화의 전통도 존재했다. 당·송시기 황제는 명절이나 연회를 베풀 때 총애하는 신하들과 같은 꽃을 머리에 꽂았는데, 신하들은 모두 그것을 영광으로 여겼다. 이 그림에서 머리 위에 꽃을 꽂고 나무 아래 서 있는 사람은 명나라 말기의 학자 양신楊愼. 1488-1559이다. 그는 정치적인 이유로 멀리 떨어진 운남성 경계 지역으로 좌천되었다. 벼슬살이에서 우여곡절을 겪은 양신은 고삐 없는 방탕한 생활을 했는데, 늘 기생을 동행하고 사회적인 규범을 무시했다. 전하는 바에 의하면 그는 술에 취하면 얼굴에 분칠을 하고, 계집아이처럼 두 가닥으로 머리를 묶고 꽃을 꽂은 후에 도시를 돌아다녔다는 것이다. 이 이야기는 명대 말기에 아주 유행하다가 잡극雜劇에 등장할 정도였다. 진홍수陳洪綬. 1598-1652는 양신이 살았던 시기와 백여 년 차이가 있지만, 생활방식이 비슷하여 술에 취하면 기생을 끌고 다니는 것을 좋아하고, 마음의 상태도 비슷하였으며, 벼슬길에도 오르지 못했다. 진홍수가 오랫동안 양신과 마음으로 교감하며, 그림의 대상으로 삼은 것은 그에게 감복했거나 자신을 가련하고 애석하게 여겼던 것에서 비롯한 것이리라!

비단바탕에 채색그림, 143.5×61.5cm, 북경 고궁박물원 소장

계국산금도桂菊山禽圖/여기/명

　태호석, 바위를 가리고 있는 계수나무 한 그루와 그 옆에는 국화 덤불, 나무에 앉은 까치, 팔가조八哥鳥를 그렸다. 모두 길상을 상징하는 사물을 선택하여 그렸는데, 부귀·장수·군자의 덕 등을 우의寓意적으로 표현하여 황실에서 추구하던 예술적인 취향에 부합했다. 명대 초기 화조를 잘 그려서 이름을 떨친, 궁정화가 여기呂紀. 1477~?의 작품이다. 그의 화조화는 두 가지 면모를 가지고 있는데, 간결하고 거친 수묵으로 그린 사의화寫意畵와 정교하고 화려한 세필로 그린 후에 채색한 공필工筆채색화이다. 여기는 두 가지 스타일을 잘 결합하여 화조화를 그렸는데, 이 작품에서 뚜렷이 드러난다. 중국 전통 화조화에서 사물은 모두 의미를 숨기고 있어서, 궁정화가는 그림을 그릴 때 황제의 취향과 그 의미를 먼저 고려해야만 했다. 여기는 두 명의 황제를 위해 그림을 그려야만 했기 때문에, 그는 각각 다른 취향을 가진 황제를 위하여 작품을 남겼다.

비단바탕에 채색, 192.0 x 107.0cm, 북경 고궁박물원 소장

*no.*69

추흥팔경도秋興八圖/동기창/명(1620년 작)

화첩은 중국 고대 서적의 장정裝幀(또는 장황)에서 변화한 것으로, 중국 회화의 독특한 형식이다. 또한 화첩은 글씨나 그림의 소품으로서 창작이 용이하고, 보관이 쉬우며, 간편한 휴대와 즉시 감상할 수 있다는 장점 때문에 송대 이래 문인들의 사랑을 받았다. 동기창董其昌, 1555-1636이 그린 이 화첩을 열면 8점의 작품을 만날 수 있다. 본인이 쓴 제발에 의하면, 1620년 가을, 배를 타고 오문吳門(현 강소성 소주) · 경구京口 등지를 여행하면서 도중의 풍경을 그린 것이다. 이 여덟 개의 작품은 모두 실제 경치를 그린 작품임에도 불구하고 산과 강을 분별하기 어렵다. 이는 사생하여 그린 풍경그림이 아니라 동기창이 이전의 작품을 모방하여 필묵을 움직였기 때문이다. 이에 대해 동기창은 "경치가 기괴하면 그림이 산수보다 못하고, 필묵이 정교하면 산수가 절대로 그림과 같지 않다"고 하였다. 매 폭마다 동기창의 제시가 있는데, 이것은 그가 일관되게 추구하고 정립한 문인화 이론과 일치한다. 또한 그는 1620년 명나라 정치의 격동적인 상황은 물론 본인 스스로의 부침浮沈까지도 은밀한 방법으로 화첩에 흔적을 남겼다.

종이바탕에 채색, 53.8 x 31.7cm, 8폭, 상해박물관 소장

운산도雲山圖/왕시민/청(1661년 작)

예로부터 중국 문인은 조정에 나아가 벼슬하고, 물러나서는 자연에 묻혀 사는 것, 즉 '사仕'와 '은隱'이라는 두 가지 어려운 숙제 사이에서 배회했다. 산수화가 발전한 송 · 원시기 이후, 점점 더 문인들은 은일의 심정을 작품으로 표현하였고, 문인과 관료들은 세속의 번뇌를 벗어나 조용한 곳으로 찾아 들었다. 이 그림은 그러한 전통을 계승한 청대 초기 정통파 화가 '사왕四王'의 한 사람, 문인 왕시민王時敏, 1592-1680이 그린 것이다. 이 그림에서는 주체가 되는 산봉우리가 첩첩이 겹쳐지고, 그 사이로 흐르는 맑은 계곡과 산과 산 사이를 날아갈 듯이 흐르는 폭포 등과 아랫부분에서는 무성한 나무 사이 바위에 자리잡은 초가집과 집안에 정좌한 문인을 만날 수 있다. 화가는 산 바깥으로 통하는 길을 그리지 않았는데, 온전히 자신을 격리시켜 누구의 방해도 원하지 않는다는 의지를 표현한 것이다. 그림에서 표현한 문인의 모습은, 결코 관료가 될 수 없는 왕시민의 귀은歸隱의 자유를 향한 속내를 이해할 수 있도록 만들어 준다. 왕시민과 교유하였던 문인들에 의하면, 왕시민이 전하고자 하였던 메시지는 이 그림을 보면서 이해할 수 있다고 하였다. 동시에 이 작품은 그들의 마음 깊은 곳에 있는 임천林泉에 자리하고픈 갈망을 생겨나게 만들어서, 스스로 문인이라는 동질감을 불러일으킨다.

종이바탕에 채색, 171.7cm x 60.2cm, 상해박물관 소장

계산홍수도溪山紅樹圖/왕휘/청(1670년 작)

중국의 산수화와 서양의 풍경화는 생성과정이 유사한데, 모두 인물화의 배경에서 분리되어 크게 발전하였으며, 그 후에는 각각 현격한 차이를 나타내게 된다. 중국의 산수화는 실경實景의 성실한 재현을 그다지 중시하지 않았기 때문에, 화가는 스스로의 내면이 생각하는 이상적인 경관을 더 많이 그렸다. 송대시기 문인화에 관한 다양한 이론이 생겨난 이후, 문인들은 문인화를 취미로 즐겨 그리게 되었고, 이는 산수화의 형상에 지대한 영향을 끼쳤다. 산수화는 묵화를 실험하는 것에서 이루어졌다. 명대 말기 동기창董其昌이 회화사에서 산수화에 관한 이론을 총정리하여 완결시킨 이후에도, 묵화에 대한 학습과 모방함에 있어 실제의 산수를 그리는 것을 초월하는 것이 핵심이었다. 그의 이론은 청대 산수화단에도 영향을 끼쳤다.

이 그림은 청대 정통파 화가 '사왕四王'에 속했던 왕휘王翬, 1632-1717의 작품이다. 이 작품에 그려진 사물과 친구들의 제발을 살펴보면, 가을 산의 풍경을 그린 듯하지만 현실에서는 이와 비슷한 경관을 찾을 수 없다. 또한 작품 속에 그려진 사물의 형상은 그다지 중요한 것이 아니라 그가 사용한 기법이 의미가 있는데, 원나라의 문인화가 왕몽이 의도한 그림의 취지를 임모했다는 것이다.

종이바탕에 채색그림, 112.4 x 39.5cm, 대북 고궁박물원 소장

石谷此當擬山樵而用筆措
思令以石承致風骨高奇逈
出山樵規格之外秦視蓋擬以
見紙余初歡笪之知其意紙自珍以
思遍奪每惡懷嘆余詩方若椒
濟此說紀累日催起茶痛術石始
知苦人微愈顛凡良不虛也
庚戌穀雨後日西崖老人王澤題

호천춘색도湖天春色圖/오력/청(1676년 작)

명나라 만력년간1573-1620, 일부 예수회 선교사들이 중국에 와서 선교활동을 하였다. 그들과 함께 도래한 서양의 기술, 지식과 사상은 점점 더 중국 사회의 다양한 부분에 침투했는데, 예술 분야도 예외가 아니었다. 미술사학자 제임스 케힐James Cahill, 1926-2014은 명대 말기 화단의 부분적이지만 기괴한 화풍은 서양의 시각문화와 충돌하는 과정에서 생겨난 결과라고 하였다. 명 · 청 교체기에 살았던 오력吳歷, 1632-1718은 중년 이후 천주교를 신봉하여 서양 선교사와 함께 마카오로 가서 로마어를 배웠고, 스스로 시몬Simon Xavierius a Cunha이라는 세례명을 지었다. 그는 산수화를 그릴 때 부분적으로 서양회화의 투시법을 사용하였다. 이 작품은 강남지역의 호수풍경을 묘사했는데, 경사진 언덕이 화면 후반부로 쭉 뻗어나가게 그려서 투시 효과와 공간감을 연출하고, 수목을 그릴 때는 가까운 것은 크게, 먼 곳은 작게 그리는 '근대원소近大遠小' 기법을 적용했다. 이러한 기법의 변화는 회화 부분에서 서양의 학문이 동양으로 점차 진입하는 초기의 모습이 표현된 작품으로 간주할 수 있다.

종이바탕에 채색, 123.5×62.5cm, 상해박물관 소장

하석수금도荷石水禽圖/팔대산인/청

오늘날, 사람들은 팔대산인八大山人, 1625-1705을 중국 미니멀리즘 Minimalism 예술의 원조로 대하는 사람들이 있고, 또 어떤 사람들은 세 잔Paul Cezanne, 1839-1906과 비교하며, 그의 작품이 현대성이 강하다고 평가한다. 이것은 아마도 팔대산인과 그의 작품에 대한 오해일지도 모르지만, 중국의 실험 수묵이 급속히 발전하는 가운데, 현대 예술가와 예술사학자들은 현대성에 입각한 가치를 찾으려고 노력하였는데, 팔대산인의 작품에서 전통적인 면과 혁신적인 면을 동시에 찾아내었다. 팔대산인의 본명은 주탑朱耷으로, 명대 종실宗室 출신이었으나 명과 청나라의 강산을 떠돌다가 불가로 들어섰고, 화승으로 생애를 마쳤다. 특히 그의 화조화는 서위의 사의적인 전통을 계승하였고, 근 300여 년 간 사의寫意 화단에 영향을 끼쳤다. 그의 작품은 뚜렷한 화풍과 강렬한 개성이 드러나, 오늘날에도 화조화의 창작에 자못 영향을 미친다. 이 작품의 연꽃, 바위, 물새는 모두 흔히 볼 수 있는 사물로 전체 구도는 간결하고 사물의 형상은 개괄적이며, 전체는 형식적인 느낌을 갖추었다.

종이바탕에 수묵, 114.4 x 38.5cm, 여순旅順박물관 소장

산수청음도 山水淸音圖/석도/청

'산수청음'은 진晉나라 문인 좌사左思. 250-305의 시 〈초은招隱〉(초은이라는 제목은 산중에 사는 은자를 불러내는 것을 의미하지만, 시의 내용은 스스로 지팡이 챙겨 들고 산속으로 은사를 찾아 들어감)에서 "비필사여죽非必絲與竹 산수유청음山水有淸音(반드시 비단과 대나무가 필요치 않음은, 산수에 맑은 소리가 있음이다)"라는 구절에서 나온 것이다(인공으로 만든 악기소리보다 자연이 만들어내는 소리가 뛰어나다는 의미). 비단과 대나무는 중국 고대음악의 대명사로, 이 구절의 의미는 자연 속을 유유히 거닐 때, 산수 · 임천林泉에서 나오는 미묘한 리듬과 소리는 음악 소리가 가져다 주는 평정심 및 유쾌함과 같이 느껴진다는 것이다. 석도石濤. 1642-1718가 이 제목을 선택한 것은 마음이 적막했기 때문이다.

이 작품은 황산黃山의 풍경을 그린 것이다. 황산은 중국 오악伍岳의 하나로 안휘성 경계지역에 있다. 석도는 황산을 자주 그렸는데 안휘성 지역에서 18년을 살았고, 해마다 황산에 올랐으며, 때로는 일 년에 여러 번 계절에 따라 날씨가 흐리고 맑게 변하는 황산의 모습을 관찰하여, 그것을 붓으로 펼쳐놓았다. 그는 1667년에 그린 〈황산도〉에 "황산은 나의 스승이요, 황산은 나의 친구이다"라는 제시를 쓴 바 있다. 그와 팔대산인은 비슷한 점이 많으며, 오늘날에는 석도 작품의 기발한 구도와 독특한 시각에서 중국회화의 현대성을 찾는 학자도 있다.

종이바탕에 채색, 102.6 x 42.5cm, 상해박물관 소장

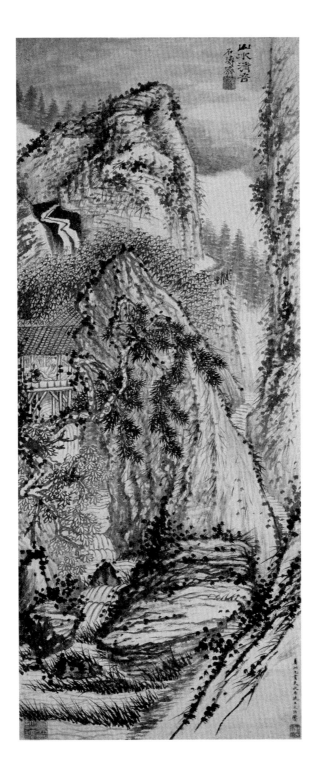

부장입산도扶杖入山圖/곤잔/청(1663년 작)

이 그림은 곤잔髡殘, 1612-1692이 정정규程正揆, 1604-1676와 황산 여행을 함께 다녀온지 3년이 지난, 1663년(강희 2) 4월에 그린 것이다. 곤잔은 왕몽의 빽빽하고 복잡한 산수화법을 취했는데, 장경張庚, 1685-1760은 『국조화정록國朝畵征錄』(1722~1735에 집필하여, 이전 시기와 청대초기 회화사에 관하여 주요 참고자료가 됨)에서 이 산수화에 대하여, "기이한 경치를 새로이 여니, 아득하게 멀고 깊숙하고도 고요하다"라는 평가를 했다. 이 그림은 삼원법三遠法 구도에 따라, 근경에는 어지러이 바위가 쌓여있고, 농묵으로 태점을 찍은 몇 그루 소나무는 땅에서 솟아오른 듯하다. 오래된 붓으로 주름지게 표현한 산은 웅장하게 높이 솟아올랐으며, 산정에는 한적한 고찰이 자리잡았다. 전경을 빽빽하게 그리고, 고원으로 갈수록 소통이 원활한 모습이며, 먼산으로 갈수록 깊고 무거운 것을 걷어내고, 촉촉한 느낌이 나게끔 몰골기법으로 산을 그렸다.

그림에서는 산기슭 아래 점경點景으로 그린 인물 2명이 눈길을 끈다. 한 사람은 삿갓을 쓰고 지팡이를 잡고 작은 길로 입산하는 중이며, 다른 한 사람은 산림으로 둘러싸인 초가집에서 살고 있다. 군중을 떠나 홀로 사는 산중거사는 의심할 여지 없이 곤잔의 화신으로, 그는 한쪽 도포 소매를 창문에 걸치고, 손님이 오는 방향을 향해 학수고대하며 기다리는 중이다. 방문객은 곤잔과 한 침상에서 밤을 지새울 친구 정정규가 아닐까? 한편 자세히 화면을 살펴보면 두 사람 사이에는 나무와 바위들이 가로막혀 통로가 보이지 않는다. 또한 지팡이를 잡고 입산하는

종이바탕에 수묵, 113.0 x 31.7cm, 북경 고궁박물원 소장

사람과 산중에 거처하는 사람의 의복
과 수염이 유사한 것은 당시 문인들의
보편적인 모습이기 때문일 것이다. 그
림에서 곤잔은 스스로 경계하고 반성
하는 의미를 표현하고 있는데, 두 사
람 모두 자신의 모습일 수도 있다. 한
사람은 이미 세상을 벗어나 심산유곡
에 거처하는 모습을 대표하고, 다른
한 사람은 입산하기 위한 길을 찾는
사람을 대표한다. 지팡이를 짚은 사람
은 몸은 산으로 향하지만 머리는 뒤를
보며 온 길을 보고 있으니, 어쩌면 바
깥세상에 대한 미련을 표현한 것이 아
닐까?

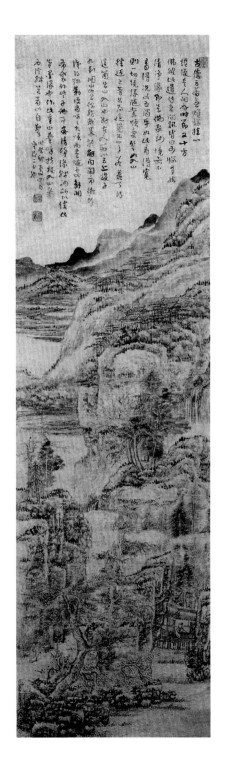

no.76

천산적설도 天山積雪圖 /화암/청

화암華嵒,1682-1756은 변방지역에서 고행하는 여행자를 작품의 단골 소재로 이용했는데, 이러한 소재는 중국 전통문학에서도 유구한 역사가 있다. 높이 솟은 눈 덮인 산봉우리 아래 한 사람이 낙타를 끌면서, 외롭게 하늘을 날아가는 기러기를 올려다보고 있다. 회색 하늘은 어둡고도 까마득한데, 흰 눈을 선염하듯이 은은하게 칠하여 적막한 느낌을 두드러지게 표현했다. 나그네는 오랜 여행의 외로움을 덮어버리는 것처럼 붉은 덧옷을 머리 위까지 올려서 걸쳤다. 이 작품은 강렬한 색의 대비를 이용하여, 구체적인 사물의 형태와 느낌을 표현했다. 중간의 넓은 부분을 유백색으로 칠하여 천지를 뒤덮은 눈이 외롭고 차가운 나그네의 마음과 같다는 것을 간단하게 전달했다. 이 작품에서 보이는 독특한 채색이나 표현 방법은 화가가 반복하여 시도한 결과이다. 화암이 살았던 청대 중기의 양주揚州는 상품을 유통하는 경제활동이 발달한 지역이었다. 화암이 소속된 '양주팔괴揚州八怪' 화가들은 대부분 시장에서 작품을 팔았다. 이들의 작품은 대부분 그림을 사려고 하는 사람들이 좋아하는 소재를 택하였고, 인기 있는 소재를 끊임없이 재창조하고 반복해서 그렸다. 이러한 상황은 중국과 외국의 미술사에도 찾아 보기 어려운 현상이었다.

종이바탕에 채색, 159.1 x 52.8cm, 북경 고궁박물원 소장

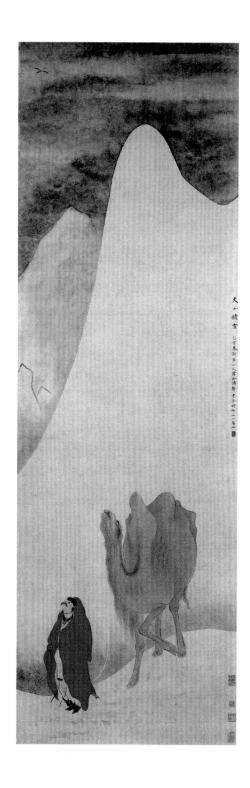

월화도 月華圖/김농/청(1762년 작)

'희고 밝게 빛나는 달빛, 아름답게 빛나는 님의 모습.' 이는 중국에서 예로부터 전해오는 달빛을 찬양하는 시 구절이다. 중국의 전통문화는 빛나는 달에 신기한 전설과 아름다운 의미의 상상을 부여했다. 달에 사는 아름다운 선녀 항아嫦娥와 불사약을 찧는 옥토끼, 달빛은 영원과 항상성을 상징하며, 동시에 달빛에 담긴 사랑하는 연인들의 감정 등이 그것이다. 중국 고전회화에서 달은 대부분 작품의 배경으로 존재하는데, 김농金農, 1687-1763은 그림 전체에 밝고 둥근 달만을 그린 독특한 경우를 만들었다. 이 작품에 화가는 관인과 함께 '김농이 75세에 친구 서동墅桐을 위해 그렸다'는 창작 동기를 남겼다. 김농은 이미 고령의 노인으로 영원을 상징하는 〈월화도〉를 그리며, 자신이 처한 삶의 한계를 넘어서고 싶었는지도 모른다. 또한 이 작품의 사실적인 표현은 서양에서 온 천문학 지식과 관련 있을 것이다.

종이바탕에 채색, 116.0 x 54.0cm, 북경 고궁박물원 소장

月華圖畫壽
亞泗先生清賞
七十五叟金華

오동쌍토도梧桐雙兔圖/냉매/청(1762년 작)

낭세녕昭世寧, Giuseppe Castiglione, 1688-1766을 비롯한 선교사 화가들은 청대 궁정회화에 적지 않은 영향을 끼쳤다. 문헌기록에 의하면, 청대 궁중에서 지정한 선교사 화가는 중국 화가에게 서양 회화기법을 전달, 교수하였으며, 황제는 항상 이들을 함께 파견하여 동일 작품을 제작하는데 참여시켰다. 중국 화가는 선교사 화가와 교류, 협력하면서 서양 회화기법을 익혔고, 그것을 의식적으로 화면에 응용했다. 냉매冷枚, 1669-1742는 이 작품을 그리면서 사물의 선택과 구도는 중국 전통을 따랐지만, 구체적인 묘사에서는 서양 회화기법을 빌려왔다. 이 작품에서 토끼의 눈동자에 백분으로 점을 찍어서 광택과 투명함을 만들고, 모피의 질감을 풍부하게 표현하고, 대나무 울타리와 통통한 토끼의 몸통을 둥글게 그린 것 등은 모두 입체감을 표현한 것이다. 이것은 서양회화의 명암법, 음영법을 참고하여 중국식으로 개량한 결과로 보인다. 이와 같이 회화의 중·서 절충방식은 낭세녕의 작품에서도 찾아볼 수 있는데, 이는 황제의 예술적인 취향 때문이다.

비단바탕에 채색, 176.2 x 95.0cm, 북경 고궁박물원 소장

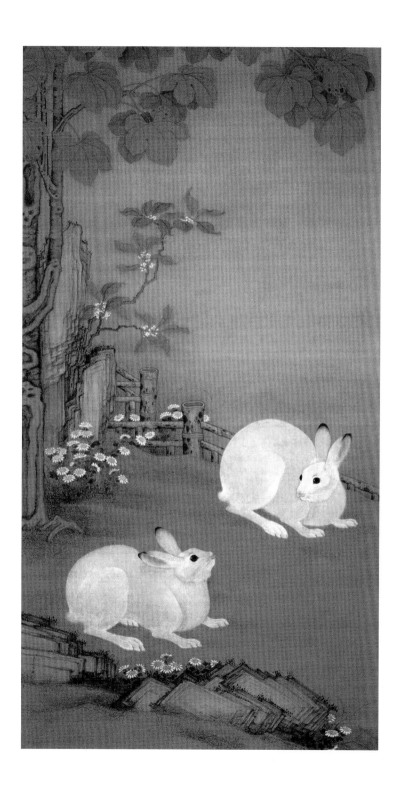

황해송석도黃海松石圖/홍인/청

홍인弘仁, 1610-1664은 청대 초기 '4승四僧'중 한 사람으로 강남 지역의 화풍 형성에 큰 영향을 끼쳤다. 그는 명이 망하고 청나라가 들어선 후 안휘성 황산에 은거하여, 청대 초기에 '안휘화파'가 형성되는데 공헌했으며, '신안4가新安四家'의 명예도 얻었다. 홍인의 필법과 화풍은 '원말 4대가'의 한 사람인 예찬에게서 출발하지만, 예찬의 간소하고 적막한 화풍과는 달리 세속적인 일에 무심한 평안과 고요함을 표현했으며, 실경을 표현하는데 관심을 가졌다. 특히 홍인이 황산을 소재로 택하여 묘사한 작품은 오랜 습작을 거듭하였고, 그러한 바탕 위에 예찬, 황공망 등 이전 시기에 활동했던 대가의 필묵법과 황산의 실제 모습을 결합하여 새롭고 독창적인 격조를 보여준다.

〈황해송석도〉는 홍인이 그린 황산 풍경 중에서 대표작이다. 이 작품의 화면 왼쪽에서는 가파르고 험준한 바위가 우뚝 솟아 있고, 몇 그루 소나무는 바위산을 끼고 기묘하게 굽은 모습이거나 아래로 경사지게 기울어져서 바위산에 뿌리를 내린 모습을 만날 수 있다. 화면 오른쪽에 가파르게 서 있는 바위는 주봉主峰과 서로 멀리서 호응하는 것처럼 보인다. 이 그림은 황산이 지닌 풍모風貌와 특징을 잡아 실경을 표현하는 한편, 여러 차례의 여행에서 만난 겹겹이 쌓인 바위, 깎아지른 듯 가파른 골짜기, 오래된 굽은 소나무 등을 그렸기 때문에, 진정성 있는 황산의 모습을 추구한 예술작품으로 남을 수 있었다.

종이바탕에 채색, 198.7 x 81.0cm, 상해박물관 소장

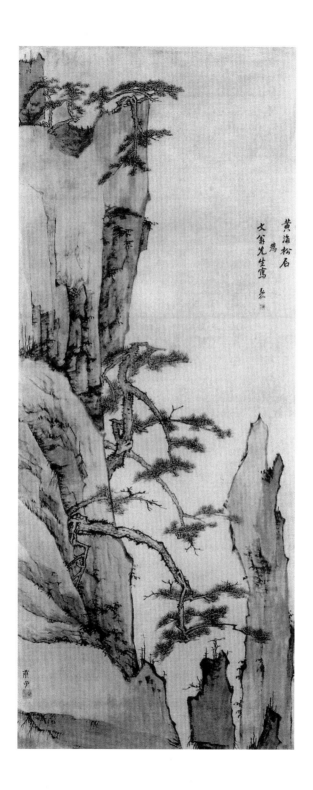

黃海松石

爲

文翁先生寫

蒐

춘류출협도 春流出峽圖/장음/청(1817년 작)

〈춘류출협도〉는 '경강화파京江畵派'를 처음 만든 장음이 중년에 그린 뛰어난 작품이다. 장음張崟,1761-1829은 청 중기 이후 송·원 회화의 전통을 추구하던 화단의 오랜 풍습과 강남의 실경산수를 접목하여 사실성과 지방색이 강한 작품을 그렸다. 〈춘류출협도〉는 겨울이 가고 봄이 오는 계절에 눈이 녹아내리는 풍경을 그린 것으로, 겹겹이 쌓인 산 사이의 좁은 계곡은 조감도를 그리듯 높이 올라서서 내려다 보는 것처럼 그렸고, 솟아오른 봉우리는 모두 세필로 주름을 빽빽하게 그렸으며, 바위들은 풍부하게 표현했다. 또한 암석 위의 무성한 나무는 바위들이 추락하는 사이마다 그렸다. 또한 소나무의 형태는 장식성이 강하여 장음의 특색 있는 화법이라고 할 수 있다. 그리고 화면 상단의 운무는 끝이 없는 하늘로 움직이는 듯하며, 네모 형태의 산봉우리는 운무 사이에서 무겁게 가라 앉은 풍경을 보여준다. 강물은 왼쪽 위에서 달리듯 힘차게 흘러내려가는데, '〉'모양으로 그림을 관통하는 추진력을 지녔다. 전체 그림에서 보여주는 산의 구조와 형태는 송대 회화의 기세인 '대산대수大山大水'를 보여주고 있지만, 산수와 경물은 모두 강소성에 있는 진강鎭江의 지방색을 잘 표현했다. 이러한 그림의 특색은 장음의 '경강화파'가 추구했던 정신으로, 시류에 부합하지 않는 산수풍경을 표현하고자 했던 화단의 새로운 바람이었다.

종이바탕에 채색, 145.8×64.1cm, 남경박물원 소장

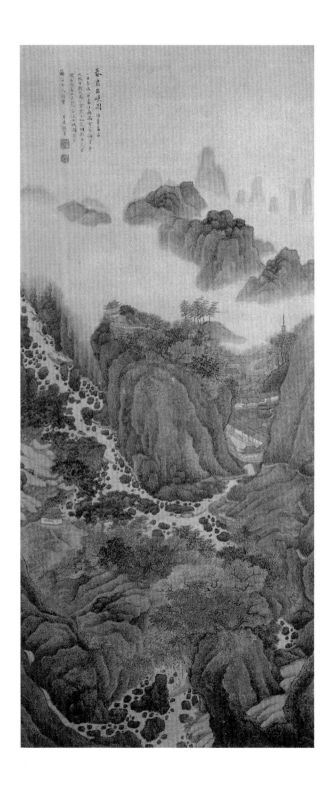

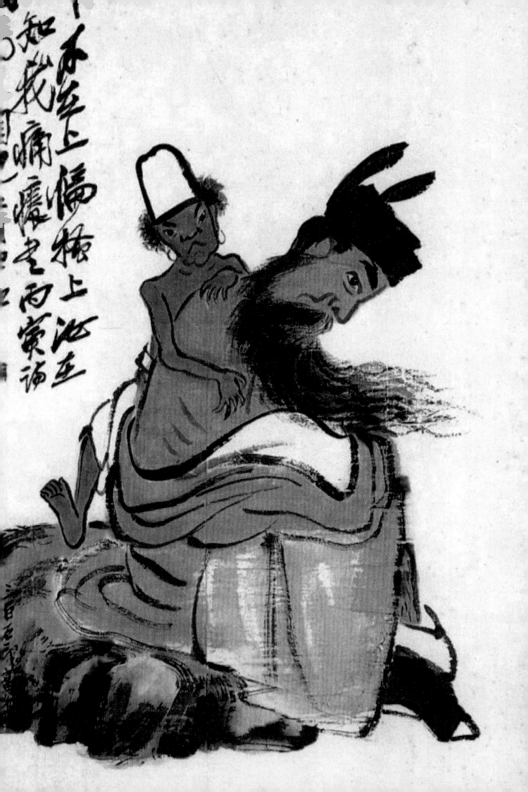

VI. 혁신과 다원화

근·현대 회화

19세기 중엽, 아편전쟁은 근대 중국 역사의 서막을 열었다. 이 역사적 변화는 마치 거대한 바위를 호수에 던진 것처럼 중국 사회의 전 방면에 변화를 불러일으켰다. 또한 이러한 충격은 문화 예술 분야에도 파급되어, 서양문화가 대규모로 중국 땅으로 들어오면서 중·서문화와 사상이 서로 충돌하였다. 이와 같이 중국사회의 변화를 유발하는 서화동점西畵東漸의 전개에 따라, 대량으로 새로운 종류의 회화가 나타났고, '중국화'는 서양회화와 구분하기 위한 민족 회화의 개념이 되었다. 또한 '5·4신문화운동'은 더욱 전통문화에 큰 충격을 주었다. 반면에 다른 부분에서는 외세에 저항하는 모고주의摹古主義를 불러일으켜서 청대 화단을 혼동에 빠트렸고, 오로지 전통 문인화만을 고집하는 기호에서 벗어나는 결과를 초래했다. 고전회화는 그 자체적인 범위 안에서의 혁신과 창조를 통하여, 근·현대 중국회화의 중요한 방향을 이룩하였으며, 가치 있는 다원화를 향해 달려 나갔다.

이 장에서는 19세기 중반 이래로 중국화의 전통을 이어가며, 시대의 변화에 호응하면서 학습하는 과정과 어떻게 자신의 그림을 그렸는지에 관하여 살펴보았다. 중국 회화의 새로운 3대 창작유형은 옛것을 바탕으로 변화를 추구하고, 이전을 계승하여 새로운 것을 표현하며, 서양의 것에서 중국을 윤택하게 만드는 것이다. 이러한 중국화에 대한 탐색과정을 통하여 중국회화의 심미 요소를 극대화하고, 중국회화에서 현대적인 활력소를 만들었다.

조덕창부부상趙德昌夫婦像/임이/청(1885년 작)

　'해상삼임海上三任(임웅任熊 · 임훈任薰 · 임이任頤)' 중의 하나인 임백년任伯年, 1840-1895(임이의 자가 '백년'임)은 '해파海派'의 중요 멤버다. 그는 문인화의 시적인 정취를 흡수하고, 문인화에 세상 사람들이 사는 모습을 첨가해나가는 그림을 그렸다. 또한 상해 서가회徐家匯 천주교회가 운영하는 토산만土山灣 미술학관에서 크로키와 소묘를 배웠으며, 인물 조형에 대한 정확성과 깊이 있는 묘사 방법을 습득했다. 이 그림은 임백년의 초상화 화풍이 성숙했을 무렵이었던 45세에, 외조부모인 조덕창 부부를 그린 것이다. 이 그림에서 그는 정교한 초상 기법과 구륵법을 사용하여 개괄적으로 인물을 묘사하는 것을 동시에 선보였으며, 인물의 표정과 태도를 두드러지게 표현했다. 또한 체계적으로 정교하게 쌓아 올리듯 채색하여 얼굴의 명암을 표현하고, 이목구비는 선으로 마감하였으며, 약간의 붓질을 더하고 담묵으로 채색하여, 화면에 중후함을 더하였다. 이 작품에서 의복은 전형적인 '정두서미釘頭鼠尾(인물화 옷주름이 시작되는 부분은 못의 윗부분 같고 끝으로 갈수록 가늘어져 쥐꼬리와 같은 필선)' 묘법으로 안팎의 주름을 처리했다. 전체 화면을 통일하기 위하여 의복에 아래로 향하는 선을 그으면서, 먹으로 문지르듯이 채색하고 물기가 많은 먹을 반복하여 덧칠하는 방식으로 모피를 표현하는 등 몇 가지의 담묵으로 채색하면서 필법을 일치시켰다. 화면의 카펫 문양은 운학도안으로 '운학선경雲鶴仙境'을 표현하였으며, 장수를 기원했다.

종이바탕에 채색, 148.5 × 80.0cm, 중국미술관 소장

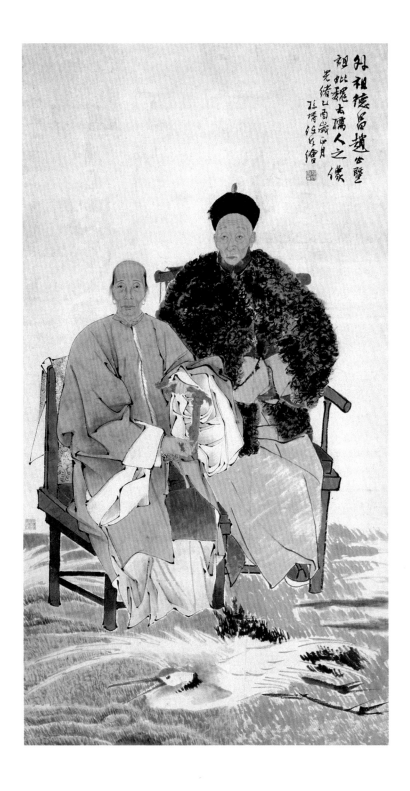

병국도瓶菊圖/허곡/청(1882년 작)

중국에서 국화는 고결한 인격을 찬양하고 본받으려는 의미를 지녔는데, 이는 국화가 서리가 내린 후에도 생장하는 특성을 가졌기 때문이다. 이 그림은 여러 그루의 만개한 국화를 갓 따서 높은 병에 꽂은 것 같이, 잎에 윤기가 나게 그렸는데, 도연명陶淵明이 사랑했던 국화가 연상되고 그 의미에 생각이 다다른다. 허곡虛谷. 1824-1896은 젊은 시절 청나라 무관武官으로 근무했으나, 태평군과의 원치 않는 잔혹한 분쟁에 휘말린 이후, 승려가 되어 여기저기를 떠돌았다. 이렇듯 허곡은 여느 승려와는 달리 계율에 얽매이지 않았으며, 서화 창작의 광활한 공간에서 자신만의 조용한 장소를 찾아 그림을 그리는 것이 그의 수행 방식이었다.

이 작품은 소주蘇州의 서련정사瑞蓮精舍에서 그렸는데, 화병과 차호茶壺의 색상이 부드럽고 단아하여 사람을 조용하게 만들어주는 기운이 느껴진다. 또한 화병은 몰골법으로 연한 녹색을 칠하여 도자기의 윤기와 부드러운 질감을 전달하고, 찻주전자는 허곡만의 고유한 화법인 짧은 선으로 이어지는 구륵법으로 형태를 만들어서 거친 질감을 표현하였다. 이것은 화법과 조형에서 미세한 차이를 두어 섬세한 대비를 나타내고자 한 것이다. 이와 같이 모든 사물의 표현에 입체감을 잘 적용하였으며, 화병 앞부분에 기울어지게 꽂은 국화 가지 및 화병 뒤에 놓인 작은 소나무 가지는 모두 화면의 공간감을 더욱 살려주는 표현이다.

종이바탕에 채색, 126.2 x 57.7cm, 북경 고궁박물원 소장

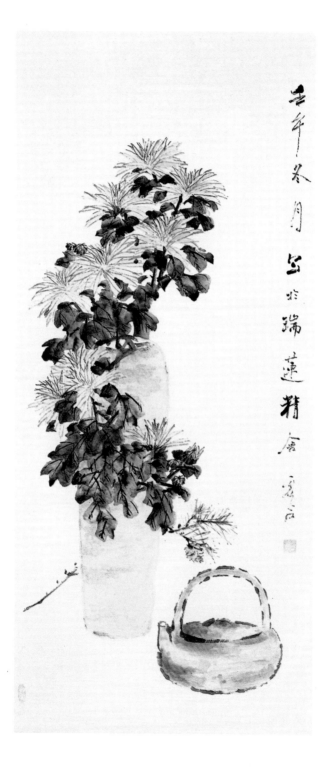

삼천년결실지도三千年結實之桃/오창석/청(1918년 작)

오창석吳昌碩, 1844-1927은 청대 말기에서 민국 초기에 활동했던 서화가다. 그는 일찍부터 서법과 전각 연구에 몰두하여 높은 경지에 도달했다. 34세에 비로소 '해파'의 거장 임백년(임이)에게 그림을 배우기 시작하였지만, 대단히 훌륭한 필력을 지녀 칭찬이 자자했다고 전한다. 임백년의 인도에 따라 서예의 필법에 회화를 융합하는 성과를 이루었는데, 특히 글씨에 그림이 들어가게 하는 방법으로 문인화의 전통을 극에 달하게 만들었다.

중국 그림에서 채소, 과일, 꽃과 나무는 항상 특별한 상징적인 의미를 가지는데, 복숭아는 장수를 상징하여 예로부터 화가들의 사랑을 받았다. 이 그림에서 복숭아는 붉은색과 노란색을 띠고 몰골 화법으로 밝게 채색했다. 복숭아 잎은 큰 붓으로 농담을 달리하여 대범하게 그리고, 앞·뒤쪽으로 겹쳐진 부분 등을 뚜렷하게 표현했다. 왼쪽에 있는 한 줄기 가지는 외로이 아래로 늘어져 있고, 딱딱한 한 개의 줄기에서 나누어진 두 개의 나뭇가지는 화면을 풍부하게 변화시켰다. 이 그림의 복숭아는 절대 달콤하지만은 않은데, 힘찬 필력으로 장수와 강건한 정신을 동시에 표현한 것으로 보인다.

종이바탕에 채색, 96.0×45.0cm, 중국미술관 소장

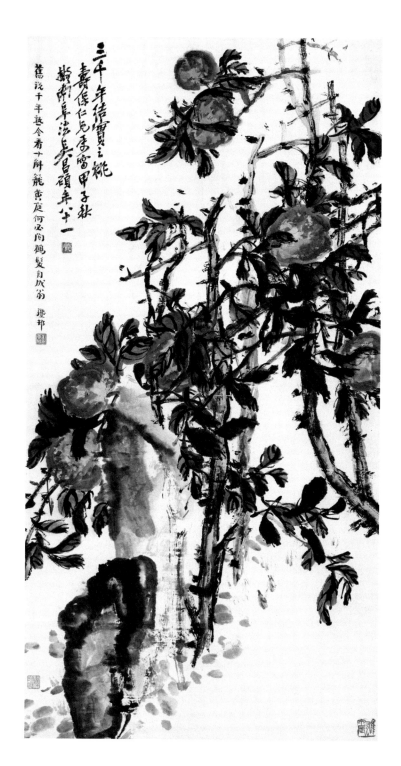

no.84

희지애아도羲之愛鵝圖/임이任頤/청(1890년 작)

'왕희지의 거위사랑'에 관련한 이야기는 『진서晉書·황희지전』에 기재되어 있는데, 왕희지가 산음도사山陰道士가 기르는 거위를 좋아하여 『도덕경』을 필사해주고 그것과 바꾸었다고 전한다. 왕희지는 거위의 우아하게 구부러진 목에서 서예의 필법을 익혔고, 거위가 물에서 움직이는 자세에서 붓의 움직임을 깨달았다고 한다. 왕희지가 글씨를 거위와 바꾸었다는 기록은 서단書壇의 일화가 되었을 뿐만 아니라, 회화의 소재로 표현하게 됨으로써, 그의 예술에 대한 순수한 추구와 고결한 정신은 후세 화가들에게 큰 울림을 주었다.

이 그림은 왕희지와 동자가 물가에 서 있고, 거위들은 빽빽한 대나무 잎 아래에 숨어 있는 독특한 구도로 화가 본인의 심경을 담았다. 왕희지가 들고 있는 부채의 모양은 명사로서의 풍모와 신분을 암시하고 그 옆에서 대나무 난간에 기대어 몸을 숙인 동자는 권태롭게 한가한 시간을 보내고 있다. 두 사람은 같이 거위들에게 먹이를 주고 있지만 거위를 바라보는 마음과 태도는 차이가 있다. 화가 임이任頤, 임백년, 1840-1895는 왕희지에게 자신의 모습을 투영했는데, 그들은 모두 절강성 소흥紹興 출신이다. 이 그림을 그릴 무렵 임이는 이미 명성이 자자하였으며, 아편을 흡입하여 건강이 나빠지기 시작할 때였다. 이 그림은 본인의 의지를 꺾지 않고 예술에 전념하고자 하는 화가로서의 염원을 표현한 것이다.

종이바탕에 채색, 136.2 x 66.7cm, 북경 고궁박물원 소장

북경풍속北京風俗 · 장유이墻有耳/진사증/1914~1915년 작

진사증陳師曾. 1876-1923은 일찍이 동경에서 유학하고 돌아와 북경에 정착한 후, 여러 미술 단체에 가입하여 활동했다. 그는 시 · 글씨 · 그림 · 인장에 뛰어날 뿐만 아니라, 미술이론까지도 겸비한 화가였다. 진사증은 "그림이 제일인데 난초와 대나무를 잘 그리고, 전각은 그다음이며, 문장은 그다음이다", 또 "기본을 엄격하게 단련하여 새로운 것으로 나타낸다"라고 스스로 평했다. 그의 작품은 늑대털로 만든 단단한 붓을 사용하여 종횡무진 그렸으나 사납지 않고, 굳세고 힘이 있으나 건기乾氣가 없고, 고졸하나 거칠지 않은 빼어난 기운을 자랑한다. 『북경풍속』은 화가가 막 북경에 도착했을 무렵 그렸던 34개의 작품을 묶은 화첩이다. 진사증은 민국1912-1949 초기 북경에 사는 각 계층 시민의 생활 모습과 특이한 민간의 풍속을 그리면서, 문장을 결합하여 당시의 정치적인 상황을 은밀하게 풍자하였다.

〈장유이(벽에도 귀가 있다)〉는 민국 초기의 군벌 정권이 민중들에 대한 언론감시를 하는 상황을 풍자한 것이다. '우전雨前'이라는 간판이 걸린 문 닫힌 찻집 앞에 표정이 기괴한 두 사람이 서 있는데, 특히 왼쪽의 모자를 눌러 쓴 사람은 목을 길게 빼고, 문에 오른쪽 귀를 바짝 붙여서 무언가를 들으려고 애쓰는 것으로 보인다. 이 그림의 제발에는 "북경의 찻집, 술집에서는 '국사를 논하지 말라'는 붉은 표어가 붙어 있는데, 손님들에게 알려 누가 되지 않기 위함이다"라고 쓰여있다. 화가는 간결하고 생동감이 있는 필법으로 음흉하게 정탐하는 행위를 거리낌없이 묘사했다.

종이바탕에 채색, 28.6 x 36.4cm, 중국미술관 소장

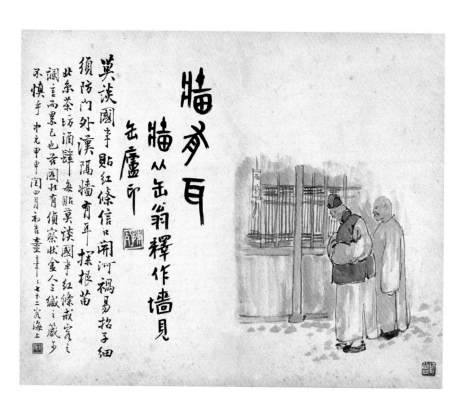

공충책엽 工虫册頁(공필곤충화첩)/제백석/1924년 작

(꿀벌黃蜂/날벌레飛虫/검정나방墨蛾/메뚜기螞蚱/녹색나방綠蛾/여치蟈蟈/
황색나방黃蛾/청색나방靑蛾을 그린 공필곤충화첩을 말함)

제백석齊白石, 1864-1957은 중국화의 변혁과 혁신을 대표하는 인물로, 국내외에서 최고의 명성을 누리는 화가다. 1917년 북평北平 지역화단을 이끌던 진사증을 만나 의기투합하였는데, 진사증은 제백석의 독특한 화풍을 격려하며 훌륭한 연대를 이루어, 당시 57세였던 제백석의 저명한 '쇠년변법衰年變法'이 시작되었다('쇠년'은 노년을 의미하는데, 예술가들이 작품을 하는 일생의 과정에서, 이제와는 다른 철저한 혁신과 창조를 이루는 일단의 시기를 말함).

〈공필초충화첩〉은 1924년에 창작하였는데, 제백석이 새로운 화법을 탐구하고 돌파하던 시기의 대표작품이다. 화가는 깊고 묵직한 필법으로 천지간에 존재하는 작은 생명의 일거수일투족을 포착했다. 메뚜기 다리 위의 가시털, 뒤집어진 여치 배의 유연한 질감 등을 섬세하게 그렸으며, 꿀벌의 가느다란 몸에 두 날개가 분포하는 부분과 눈까지도 표현했다. 식물의 가지와 줄기는 간결한 구도로 그리고, 꽃과 잎은 큰 붓으로 염색하듯 색을 입혔다. 전체적으로 이 화첩에서는 각각 소밀疏密을 적절하게 배치하여 정靜과 동動을 결합시켰는데, 곤충을 정교하고 섬세하게 상징성을 가진 식물, 화훼와 함께 그려서 강력한 시각적 효과와 통일감을 갖추었다. 이와 같이 제백석은 노동자 출신으로서의 소박한 감상과 자연에서 늘 접하는 곤충과 화초를 결합하여, 이전의 문인들이 드러내었던 무력감을 걷어내고 건강하고 상쾌함이 넘치는 변화를 만들었다.

종이바탕에 채색, 12.9 x 18.5cm, 8폭/중국미술관 소장

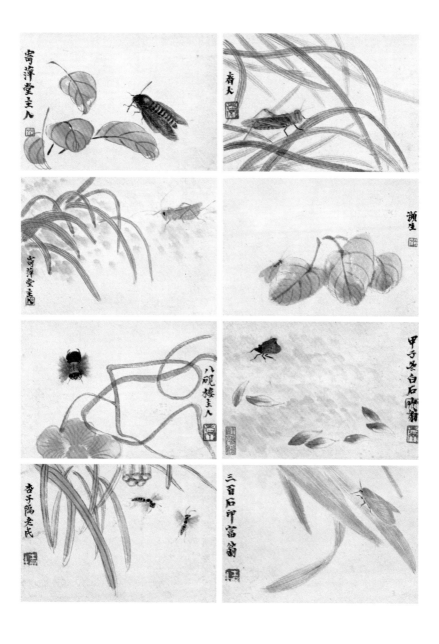

군하도群蝦圖/제백석

제백석齊白石. 1864-1957은 오랜 기간 평범한 생물과 자연물의 형태, 즉 풀, 벌레, 물고기, 새우 같은 소재를 포착하여, 그림에 담아 움직이지 못하게 만들었으니, 닮은 듯 아닌 듯 그리는데 가장 뛰어난 화가가 아닐까? 〈군하도〉는 물을 가득 머금은 먹 붓으로 새우의 축축하고 탄력 있는 몸을 그렸는데, 일필휘지로 구부리고 요동치는 새우를 만들어내어, 물속의 새우를 직접 보면서 그린 것처럼 보인다. 이 그림에서 새우는 세 마리가 짝을 이루거나 무리를 지어 하류로 내려가지만, 윗부분에는 새우의 수가 많아 위는 무겁고 아래쪽은 가벼운 시각적 이미지를 형성했으며, 새우의 움직이는 형태를 강하게 표현했기 때문에, 새우가 추락하는 것처럼 보이게 만들었다. 또한 오른쪽 모서리의 새우들은 전신을 다 그리지 않거나, 반만 그리는 방법으로 더 많은 새우가 물길을 따라 아래로 움직이는 것처럼 표현했다. 새우의 긴 앞발을 매우 단단한 붓으로 힘차게 그리고, 겹쳐서 그린 새우는 경쟁하는 것을 표현하기 위한 것으로 힘을 모아서 앞으로 나아가는 장면을 그린 것이다. 이 그림에서 물을 그리지 않았으나 맑은 물이 가득한 것처럼 느껴지고, 새우의 질감과 움직이는 모습이 살아있는 것처럼 보이는 것은, 그림 밖에 또 다른 그림이 있는 것처럼 느껴지게 만드는 구도 때문이다. 그래서 화면이 단순하고 소박하지만 보는 재미를 쏠쏠하게 느낄 수 있다.

종이바탕에 수묵, 138.0 x 34.0cm, 북경화원畵院 소장

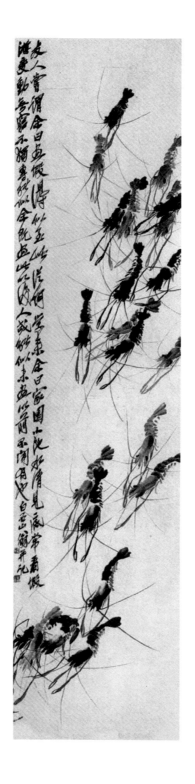

종규소배도鍾馗搔背圖/제백석/1957년 작

〈종규소배도〉는 작은 귀신이 종규의 등을 긁고 있는 해학적인 장면을 표현한 작품으로, 그 표현방법에서 전통적인 종규 그림의 의미를 알 수 있다. 이 그림은 제발에서 "내려놓을 수도, 올려놓을 수도 없이 이러지도 저러지도 못하고 있는데, 당신은 털옷 바깥에 있는 나의 아픔을 알 수 있는가?"라며 감상자를 도와주기 위한 화가의 뜻을 밝혔다. 일반적으로 이런 전통적인 종규그림은 종규가 귀신을 잡고 죽이는 것을 많이 묘사하기 때문에, 신과 사악한 귀신이 첨예하게 대립하는데 반하여, 제백석齊白石. 1864-1957은 온화한 주종 관계로 바꾸어 표현했다. 그림 중에 검푸른 얼굴을 가진 꼬마 귀신은 가만히 있지 못하고 무시무시한 종규의 등을 긁고 있지만, 가려운 곳을 긁지 못해 근심이 가득한 듯하고, 종규는 넓은 옷소매를 풀어헤치고, 뻣뻣한 수염이 가득하고 눈과 귀가 큰 머리를 떨어뜨린 채 낙담하여 답답한 노인처럼 힘겹게 숨을 토해낸다. 또한 세 줄로 표현한 신체는 수척한 모습을 생생하게 전달해 역설적이다. 이처럼 제백석은 종규를 해학적이고도 유머러스하게 표현했다. 제백석은 일상생활과 사람들에 대한 이해와 관찰을 바탕으로, 이와 같은 강한 필력과 화법으로 새로운 인물을 만들었다.

종이바탕에 채색, 132.0 x 37.5cm, 북경화원 소장

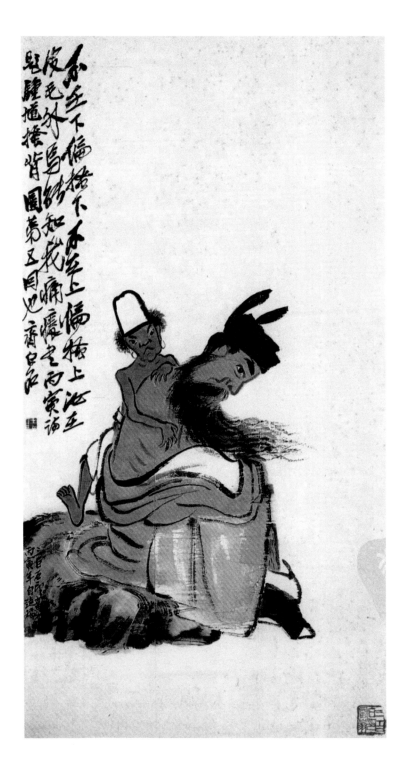

사녀옹금도仕女拥衾圖/장대천/1946년 작
(옹금은 '이불을 둘둘 감고 있다'는 의미임)

장대천張大千, 1899-1983의 미인도 창작은 3단계로 구분할 수 있다. 첫 번째, 1930년대 이전에는 임이(임백년)·비단욱費丹旭, 1802-1850 등 청대 말기의 화가에게 크게 영향을 받아서 섬세하고 부드러운 미인을 그렸다. 두 번째, 30년대에는 당인·오위·진홍수 등의 명대 화가를 공부하여 그 화풍이 연약하고 부드러운 느낌이 많았다. 세 번째 단계는 1941년 장대천이 돈황으로 가서 2년 반 동안 많은 돈황 벽화를 임모하고, 육조에서 수·당시기에 이르는 인물화의 창작기법과 정신을 흠뻑 흡수하여, 조형기법, 선묘, 채색 등 모든 부분에서 현저한 변화가 있었던 시기다. 〈사녀옹금도〉는 장대천이 돈황에 간 이후에 그린 것으로, 이불이 나타내는 시각적인 흡인력과 충격, 색채, 화려한 문양에서 돈황석굴 천정 도안의 영향을 알 수 있다. 또한 미인은 통통하고 사랑스러운 자태를 가지고 있는데, 버들잎 같은 눈썹, 봉황 같은 눈, 앵도같이 튀어나온 작고 예쁜 동양여성의 입, 이마, 코, 턱을 하얗게 채색하여 입체감을 살린 얼굴 등 간결하고 유창하게, 견고한 선묘로 표현했다. 또한 그녀의 늘어진 검은 머리카락, 봄을 머금은 분홍빛 얼굴, 게슴츠레한 눈, 두 팔을 모아 비스듬하게 이불 위에 기댄 채 무언가를 생각하는 모습에서 여인의 권태가 잔뜩 묻어난다. 이처럼 장대천은 여성의 모습과 내면의 정서를 포착하여 그리는데 뛰어난 화가였다. 여인 뒤의 소략한 병풍은 사적인 은밀한 공간을 암시하여 사람들을 무한한 상상으로 이끈다.

종이바탕에 채색, 117.0 x 47.0cm, 사천박물관 소장

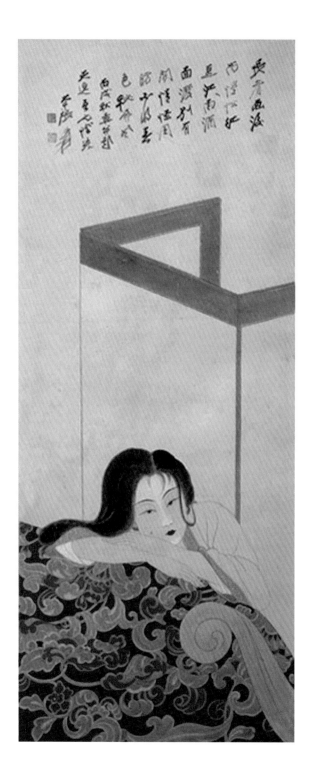

no.90

아미峨眉/장대천/1945년 작

중국의 산수화는 당나라 이래로 발전하여 두 가지 면모를 보인다. 하나는 이사훈李思訓, 651-718 · 이소도李昭道, 675-758 부자가 그린 청록산수와 오도자 · 왕유王維가 개척한 수묵산수다. 청록산수는 윤곽을 그리고 채색하였는데 화려하고 섬세한 표현을 하였으며, 수묵산수는 수묵으로 선염하고 사의를 담은 것을 말한다. 명대 말기 동기창이 북종北宗과 남종南宗으로 나누었으며, 그로부터 남을 존중하고 북을 누르는 흐름이 형성되었는데 문인의 가치관을 색채로 구분하고 '남북종' 이론과 학설을 따르는 화단이 300여 년 동안 계속되었다. 이는 후대 사람들의 산수화에 대한 이해를 좌지우지하였고, 예술을 실천하고 창작하는 방향에도 영향을 끼쳤다.

장대천張大千, 1899-1983은 사천지방 아미산의 장엄하고 광활한 모습을 표현하면서 청록과 수묵을 겸용하여, 두 가지의 장점을 하나의 용광로에서 녹여낸 후 사용함으로써, 명 · 청시기의 한계를 초월했다. 이 그림에서 원경은 부감법으로 표현했는데, 하늘을 찌를 듯 높이 솟은 봉우리 사이로 구름이 가득 들어찬 아미산의 모습은 화면을 가득 채워 위협적으로 다가온다. 이와 같이 산세는 견고하고 장엄하게 웅혼한 기상을 추구하는 송대 사람들의 뜻을 이어서 그렸다. 화면에서 눈길을 이끄는 또 다른 부분은 도처에 가득한 구름을 매우 평평

종이바탕에 채색, 81.0 x 161.0cm, 중앙미술학원미술관 소장

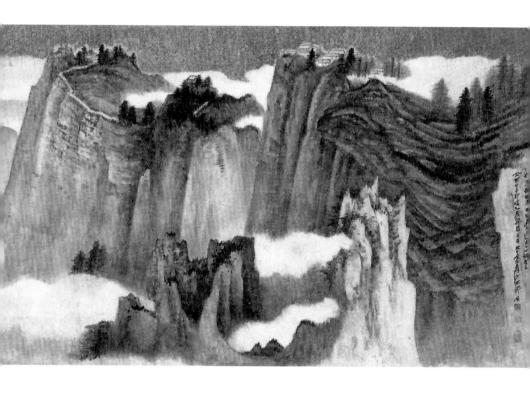

하고 낮게 그려서 마치 운해雲海 속에 거대한 산이 둘러싸인 것처럼 표
현한 것이다. 또한 화면과 공간을 가득 채웠지만 높이까지도 표현했을
뿐만 아니라, 먹과 채색으로 윤곽을 엷게 바림하여 험준하고 기이한
위용을 가진 아미산의 산세까지 표현한 것은 더욱 주목 할 부분이다.

no.91

임안산색臨安山色/황빈홍/1950년 작

황빈홍黃賓虹, 1865~1955의 산수화풍은 '백빈홍'과 '흑빈홍'의 두 가지
로 볼 수 있다. 전자는 청명하고 수려하게 표현한 작품이고, 후자는 진
하고 중후한 멋을 표현한 작품에 붙여진 것이다. 황빈홍의 화풍이 '백'
에서 '흑'으로 전환하는 이유는 먹의 사용에 대한 관념의 변화와 관련
이 있다. 그는 그림을 익힐 때 청명한 산수를 임모하였는데, 이 시기에
수묵의 맑고 우아한 기운을 표현하면서 담색 위주로 검은 먹을 사용하
지 않았으나, 맑게 표현한 그림이 가볍고 경박하게 떠 있는 느낌으로
다가오게 되었다. 그는 고심하여 송 · 원시기의 화적을 연구하여, 짙은
먹으로 그린 그림에서 실마리를 찾아내고 청대 이래로 화단에서 누적
되어온 쇠약하고 가벼운 그림의 병폐를 걷어내었다.

이 그림은 임안(현 항주杭州)지역의 산을 그렸는데, 전형적인 '흑빈홍'
화풍으로 그려서 화면의 구도가 빽빽하고 먹물이 짙게 깔려 있다. 화가
는 적묵積墨기법으로 화면에 먹을 쌓아 올리듯 여러 번 칠하여 두께와
빽빽함을 표현했다. 그러면서도 염색하듯 쌓아올리는 전통적인 적묵법
과는 달리 이 그림은 붓질을 매우 강조했다. 황빈홍은 반복해서 점을
찍고, 찍어 내리는 붓질과 주름지듯 건조하게 그리거나, 마찰하듯 문지
르는 필법으로 산천초목을 그렸다. 종이 위에 층층이 반복해서 붓질을
더 하면 먹이 쌓여가면서 진한 검은색이 되는 것이다.

이 그림에서 나무와 태점은 더 많은 농묵을 사용하는데, 먹 위에 먹
을 더하고, 흰 여백으로 남긴 산길은 산천초목의 검정색을 더욱 두드러

종이바탕에 수묵, 103.5 x 34.6cm, 서령인사西泠印社 소장

지게 만들어서 주변을 환기
시킨다. 이 그림은 전체 화폭
을 가득 채우면서 검정색과
흰색이 서로를 잘 드러나게
하는 풍부한 시각효과를 만
들어내고, 화면을 장악하는
힘이 있다.

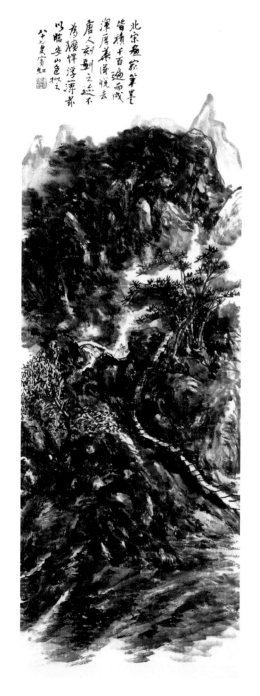

영암간일각靈岩澗一角/반천수/1955년 작

　반천수潘天壽, 1897-1971는 일찍이 오창석을 스승으로 모셨고, 전통에서 출발한 작품활동을 추구하였다. 신중국이 성립된 이후, 반천수는 창작의 절정기에 들어섰고, 다른 한편으로 앞선 명사들의 글, 가르침을 담은 구절을 작품으로 구상하였다. 또한 현실 생활의 체험적 경험을 접목하여 작품으로 표현했다. 그는 현실의 경험을 시로 표현하고, 그 시를 시각적인 형상으로 전환시켰는데, 이러한 독특한 소재를 택한 회화는 새로운 형식의 출발이었다. 이러한 그림은 신중국이 성립한 이후에 창작되었는데, 반천수의 절정기 화풍의 특색이다. 이 시기의 작품은 산수와 화훼를 결합하여 참신하고 기발한 구상으로 발전시켰는데, 이는 사생에서 깨닫게 된 창작방법으로 단조롭고 평범한 표현을 피할 수 있게 만들어 주었다. 화가가 독특하게 해석한 계곡과 하천의 모습은 그윽하고 고요하며, 부분적인 것에서 전체를 보게 만들었다. 또한 절벽 끝에서 바위로 이어지며 흐르는 물소리와 인적은 없는데, 물은 흐르고 꽃도 피어있는 신기한 경지를 만들었다. 이 작품은 통상적인 관례를 깨고, 험준한 낭떠러지를 만들어내고 다시 위태로움을 파괴하여 편안하게 만들어주는 구도를 위하여, 화폭에 구애받지 않고 전체적인 기세의 흐름에 호응할 수 있도록 구성했다. 또한 붓과 먹으로 화면에 '허와 실'을 만들고, 안팎이 서로 보완하게 만들기 위한 방법으로, 간략하게 표현할 경우에는 그 의미를 무한하게 만들고, 번잡함 중에는 숨은 뜻을 보게 만들어 조화로움이 느껴진다.

종이바탕에 채색, 120.0 x 119.7cm, 중국미술관 소장

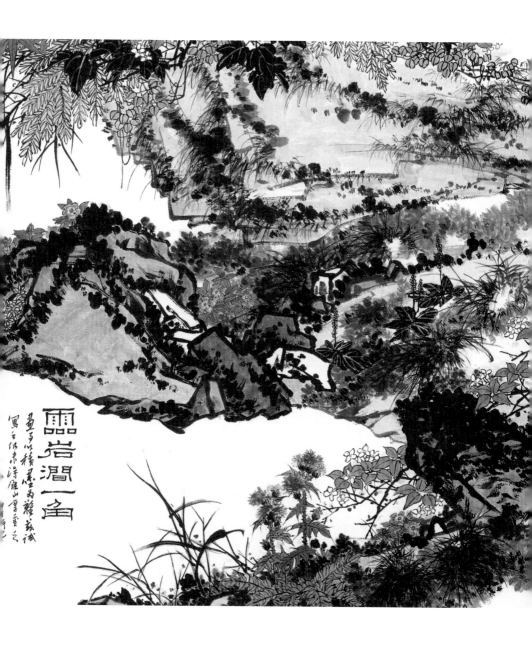

no.93

구방고도九方皐圖/서비홍/1931년 작

(춘추시대 말의 상을 잘 보는 구방고와 관련한 이야기. '실체를 꿰뚫어 보지 못하고, 눈앞에 보이는 것에 치중하여 사건이나 현상을 파악하는 것을 조심해야 한다'는 의미를 담고 있음)

서비홍徐悲鴻, 1895-1953은 전통 중국화의 개혁을 주장하였고, 현실생활을 바탕으로 주관적인 감정을 나타낸 많은 작품을 창작했으며, 서양화의 표현기법을 익혀 화풍을 변화시켰는데, 서양화기법과 재료를 전통화와 접목하여 인물의 형태를 입체적으로 변화시키고, 인물의 개성을 잘 드러나게 했다. 이 그림은 서비홍이 그린 중국화의 대표작으로, '구방고상마九方皐相馬'라는 역사 이야기에서 소재를 취한 고사인물화로, 예전의 이야기를 오늘에 걸맞게 표현했다는 의의를 가진다.

화면의 줄거리는 이야기의 주체인 '구방고'을 둘러싸고 펼쳐지며, '말'도 화면에서 중요한 역할을 한다. 서비홍은 '구방고'와 '말'의 시선을 연결해서 그들의 내면과 태도를 표현하였는데, '말의 상相'을 보는 특별한 정경을 구현해내었다. 이 작품은 가로로 전개되는 방식의 구도로 그렸기 때문에, 웅장하고 안정적인 넓은 스크린 같은 효과를 낸다. 또한 먹과 붓을 사용하는 전통적인 선묘와 채색의 기초 위에, 조형과 명암의 처리 방식을 강조하여 중국과 서양을 아우르는 유익한 시도를 하였다.

종이바탕에 채색, 139.0 x 351.0cm, 서비홍기념관 소장

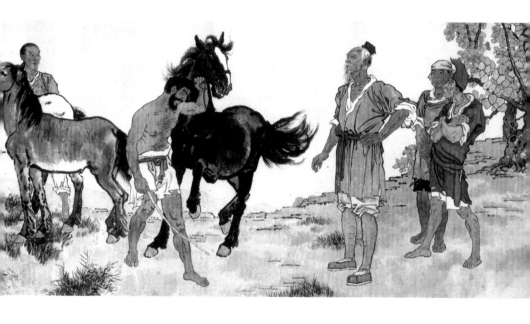

추로도 秋鷺圖/임풍면/1960년 작

임풍면 林風眠, 1900-1991 은 중국 현대 화단의 거장, 뛰어난 예술 교육가, 그리고 20세기 초반 화단의 '중·서융합'을 선도하였던 대표적인 인물이다. 임풍면은 '중·서융합'의 탐색과 실천을 위하여 다양한 방법을 시도했다. 먼저 그는 전통회화와 구별이 쉬운 정사각형 구도를 택하여 현대적인 실내공간에 적합하도록 했다. 오늘날의 중국회화는 이미 받아들여서 익숙하지만, 임풍면의 시대에는 그러한 형식을 받아들이는 경우가 드물었는데, 〈추로도〉는 정사각형이라는 구도를 따른 것이다. 임풍면의 두드러지는 업적은 두 가지 다른 문화의 예술적 기법을 단순히 겹쳐 놓은 것이 아니라, 중국 고대회화와 서양 근대회화를 결합하는 요소를 '서정성'에서 찾아내어, 양자의 시각적 경험을 신선하게 바꾸는 것을 시도하였다는 것이다. 〈추로도〉는 임풍면의 대표적인 필묵작품이 아니지만 순수한 검은색, 흰색, 회색만을 사용하여, 의연하게 개괄적인 묘사를 하면서 내면의 강력한 정서를 전달했다. 즉 추상에 가까운 백로와 갈대를 그려서, 적막과 고독함, 처연한 분위기를 나타내어 예술가의 내면의 심리를 표현했다.

종이바탕에 수묵, 69.0 x 69.0cm, 중국미술관 소장

여인행 麗人行/부포석/1944년 작

부포석傅抱石.1904-1965은 일찍이 일본에 유학하였고, 중국 역대 회화사 및 화론에 관한 연구에 힘썼다. 항일 전쟁이 발발한 후, 가족을 데리고 중경重慶으로 이주하였는데, 이 무렵 화풍이 더욱 무르익었다. 이 시기에 그린 인물화는 대부분 역사적인 인물과 고대 문학작품에서 소재를 발굴했다. 이 그림은 당나라 시인 두보杜甫.712-770의 빼어난 시를 창작 소재로 삼았는데, 그의 대표작으로 꼽는다.

이 그림은 양귀비가 당 현종의 총애를 받던 시기, 조정에서 권력을 휘두르던 양씨 남매가 3월 3일 장안 남곡강南曲江으로 봄놀이를 가는 정경을 담았다. 화가는 교묘하게 버드나무를 이용하여 37명으로 구성된 봄놀이 행렬단을 5개 조로 나누었다. 이 그림에서 대열이 시작하는 처음 부분에 화려한 옷을 입은 귀부인은 양귀비의 언니인 괵국부인, 진국부인이며, 화면 중간 부분에 서있는 거만한 모습의 재상은 양국충楊國忠이며, 관리들은 그와 마주 보고 있다. 부포석은 행운유수묘법行雲流水描法과 고전적인 아름다운 채색을 이용하여 시가詩歌를 시각적인 교향악으로 전환하였고, 예전의 사건을 풍자하여 현재의 정치적인 부패를 폭로하는 사회 비판적인 그림으로 표현했다. 본래 양국충은 시에서 마지막으로 등장하는데 화면에서는 중심인물로 그려졌다. 이는 화가가 심사숙고하여 그림에 적합한 표현을 선택하고, 그것을 회화로 표현하는 방식을 선택했기 때문이다.

종이바탕에 채색, 61.7 x 219.0cm, 개인 소장

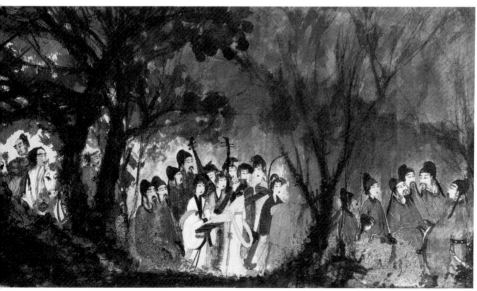

옥란황려 玉蘭黃鸝/우비암/1956년 작

　　중국 북방지역의 화조 화풍으로 표현한 공필화조화로써, 우비암于非闇.
1889-1959 말년을 대표하는 작품이다. 화가는 유창한 붓놀림으로 푸른
하늘을 상징하는 석청石靑색 바탕에 구륵법으로 활짝 핀 백목련을 그리
고, 바람에 흔들리는 잔잔한 꽃 가지 사이에서 날개를 풍성하게 채색
한 꾀꼬리 두 마리가 서로를 바라보는 모습을 그렸다. 이 그림의 채색
은 아름다우나 속되지 않고, 맑고 우아한 격조를 지니고 있다. 그림의
오른쪽 하단 모서리에는 수금체瘦金體로 '창경요우옥수임풍비음倉庚耀羽
玉樹臨風非闇'라고 썼다. 창경은 노란 꾀꼬리의 다른 이름이며, 중국 북방
지역에서 목련과 꾀꼬리는 봄을 상징한다. 우비음은 일찍이 민간화가
로부터 그림을 배웠는데, 그 스승이 어떠한 작품을 가르쳤는지에 대해
알려진 바는 없으나, 꽃을 키우고, 새 · 귀뚜라미와 놀면서, 안료 제작
방법까지 알아내었고, 화花 · 조鳥 · 초草 · 충蟲의 해부와 구조에 관한 특
징 및 습성을 완전히 익혔다. 그는 46세에 전문적인 공필화조화를 그
리기 시작했으며, 송대 원체화院體畵 및 휘종 조길의 화조화 연구에 매진
하였는데, 이로부터 수금체 필법을 그림에도 적용하여서 가벼운 붓질로
도 힘과 윤기가 있으며 생동감이 넘쳐났다. 이 그림에서의 목련과 꾀꼬
리의 형태는 빈틈없이 묘사되었고, 새는 지저귀고 꽃은 향기를 풍기듯
이 조금도 어색하지 않게 종이 위에서 살아 움직인다. 이것은 작가가 공
필화조화를 정물화로 접근한 것이 아니라, 정교하게 단련한 붓놀림으로
꽃과 새의 순간적인 움직임을 포착하였기 때문이다.

종이바탕에 채색, 103.7 x 77.3cm, 중국미술관 소장

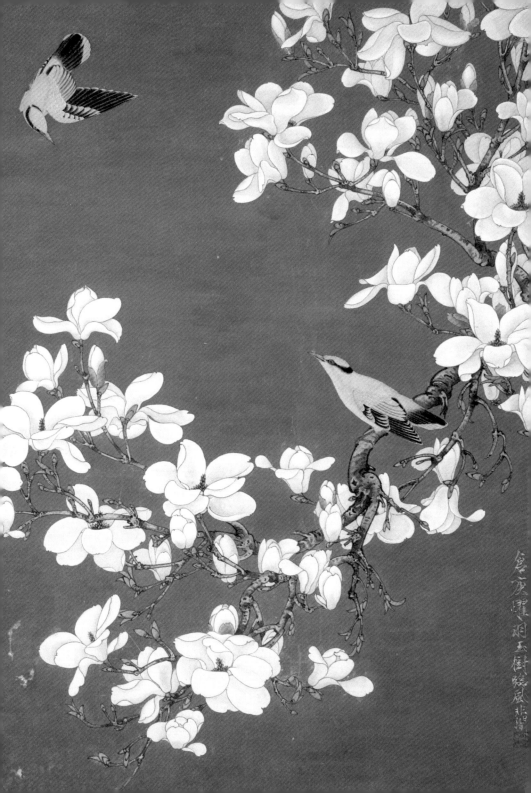

백사전 白蛇傳/관량/1950년~60년작

관량關良. 1900-1986은 희곡의 등장인물을 수묵으로 그렸는데, 천진 고졸하며 간략한 표현으로 얼핏 보면 동화 같은 느낌을 불러일으킨다. 이 그림은『백사전 · 단교斷橋』중 여자로 변한 소청小青이 검을 빼서 허선許仙을 죽이려고 하자, 백소정白素貞이 이를 저지하는 장면을 그렸다. 그림 속의 소청이 양손에 칼을 쥐고, 한 손으로 허선을 찌르려고 하자, 허선은 놀라서 바닥에 넘어져있다. 희곡의 한 장면처럼 표현한 화면의 인물은 실제 이야기와는 달리 백소정을 흰색으로, 허선을 검은색으로 분장했다. 백낭자는 원한이 맺힌 눈으로 의심하는 신랑을 마주보게 구성하여, 두 손으로는 소청을 저지하지만, 눈빛으로 원망이 가득한 내면의 심리를 표현했다. 허선은 약간 화가 나있지만 괴로워하며 자신을 구하려는 백낭자의 손을 보면서 변명하려 하고 있다. 작가는 그림 속 인물들의 동작, 눈빛을 나타내는 획, 점 하나를 찍는 것으로 세 사람의 미묘한 관계를 표현했다. 관량은 특히 가장 표현력이 뛰어난 한순간을 화면에 고정시키는 능력이 탁월하여, 그의 창작은 거창한 서사에 호소하지 않고, 인물의 사랑과 원한을 표현하는데 주목했다. 그러한 그림은 그림 중에 놀이가 있고, 살아있는 감정이 있기 때문에, 비록 그 그림의 크기가 작다 하더라도 무궁무진한 재미를 느낄 수 있다.

종이바탕에 채색, 69.0 x 70.0cm, 중국미술관 소장

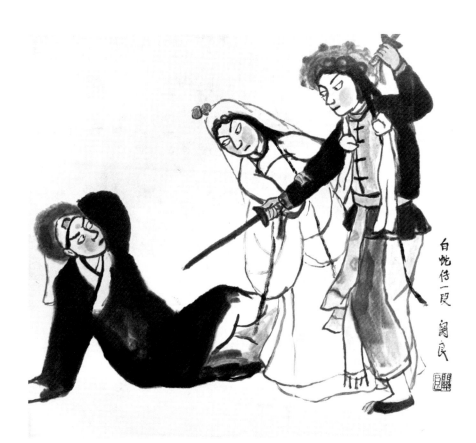

白蛇傳一段　關良

홍황풍설도洪荒風雪圖/황주/1955년 작

황주黃冑, 1925-1997의 예술은 창의성을 지니고 있으며, 신중국(새로운 중국, 특히 중화 인민 공화국 수립 이후의 중국을 말함) 미술 창작의 대표 주자다. 그의 작품 소재는 신시대의 생활에 뿌리를 두고 있어, 이전에는 찾아볼 수 없던 '변경邊境'이라는 소재를 쉬지 않고 개척했다. 그의 창작은 중국화의 규범을 타파하고 생활 깊숙이, 현실에 가깝게, 시대의 맥박이 되게 하는 예술적 형식으로 그 주제를 설정했다. 그의 예술언어는 과거와 현재, 중국과 다른 지역을 모두 융합하여 빠르게 사생하고 관찰하여 표현했는데, 수묵기법과 결합한 새로운 의경意境을 창조하기 위해 추진력을 발휘했다.

이 그림은 황주의 1950년대 대표작으로, 이 작품을 위해 청장靑藏도로를 거쳐 티벳으로 가는 과정을 몸소 체험했다. 화가는 올려다보는 시각으로 현지인들이 낙타를 타고 눈보라를 헤치고 행진하는 정경을 표현하면서, 낙관적이고 늠름하며, 생활력이 강한 모습을 담았는데, 새로운 중국 건설에 뛰어들려는 전국민의 열정과 용기를 반영한 것이다. 황주의 창작은 새로운 인물을 만들어내는 것이 중요했는데, 인물을 중심으로 분위기를 조성하는데 주력했다. 신중국 시기를 살았던 화가는 수묵기법과 소묘로 먼저 형태를 만들고, 색채를 적절히 사용하여 작품의 현실감을 증대하고 감상자들을 숙연하게 만드는 표현에 주목했다.

종이바탕에 채색, 73.4 x 117.0cm, 중국미술관 소장

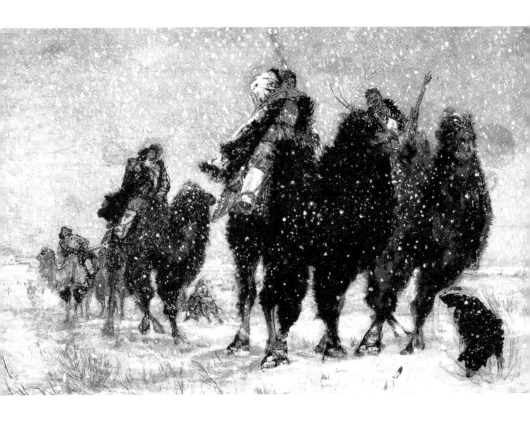

no.99

강산여차다교江山如此多嬌(강산이 이렇게도 아름답구나)/
부포석 · 관산월/1959년 작

신중국 초기의 산수화 대작으로, 작품의 주제는 모택동毛澤東, 1904-1965
의 시에서 발췌했다. 화가 부포석과 관산월이 먼저 화고畵稿를 만든 후
에 최종 작품으로 탄생했으며, 신중국 산수화가 나아가야 할 방향과 주
제를 반영한 창작품이다. 이 거대한 작품을 살펴보면, 넓은 시야에는
구름이 열리고 눈이 그치고 날이 개면서 동쪽 하늘에 태양이 떠오르는
끝없이 넓은 중국의 영토를 담았다. "눈이 온 뒤에 태양이 빛나니, 특
별히 아름답다紅裝素裹 分外嬌嬈"라는 시를 그림으로 가시화시켜, 아름다
운 도경圖景으로 표현한 것이다. 부포석傅抱石, 1904-1965과 관산월關山月,
1912-2000은 부감법으로 모든 것을 내려다본 시점에서, 봄 · 여름 · 가
을 · 겨울의 사계절과 동서남북, 고산과 평원, 만리장성의 안팎, 큰 강
과 큰 산 아래의 다양한 경관을 현실적인 기초 위에 낭만적으로 묘사
하여, 시에서 표현한 정서적인 충만함을 장엄한 그림으로 표현했다. 또
한 두 사람의 화법은 눈에 보이는 디테일한 묘사를 추구하지 않고, 화
면 전체의 분위기를 중요시하여 전체적인 화면의 색감과 통일성을 강
화하였다. 이 그림의 채색을 살펴보면 전통적인 청록진채를 사용하면
서 대담한 창의성을 발휘했는데, 색상의 대비를 강화하고, 채색 단계를
정하여 여러 번 나누어 덧칠하는 방법으로 풍부한 층이 형성되었으며,
컬러와 수묵을 함께 사용하여 보는 이들의 눈을 사로잡는다.

종이바탕에 채색, 550.0 x 900.0cm, 인민대회당 소장

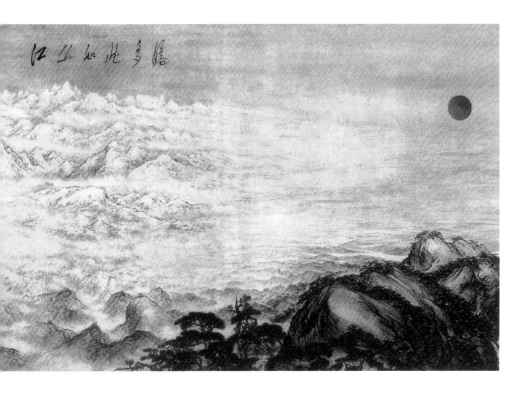

만산홍편萬山紅遍/이가염/1963년 작

　　이가염李可染, 1907-1989은 1960년대 이후 창작 중국화를 그린 대표적인 인물이며, 20세기 초반 중국화의 대가인 제백석과 황빈홍을 스승으로 모셨다. 신중국이 성립된 이후에, 사회와 생활의 모습을 사생하기 위한 여행을 경험하였고, 서양회화의 명암처리와 표현요소, 서양의 채색을 중국화로 바꾸어 표현했다. 1960년대 이후에는, 모택동의 시를 그림으로 창작하였는데, 그중 〈만산홍편〉이 대표작이다.

　　모택동의 시 〈심원춘沁園春 · 장사長沙〉의 "만산은 온통 붉고, 숲은 온통 물들어 있다萬山紅遍 層林盡染" 중에서 의미를 따서 지은 것으로, 이 그림은 모택동이 이끄는 혁명운동이 한창이었던 시기에, 가슴에 원대한 꿈을 품은 청년지도자의 모습을 붉게 물든 가을산의 풍경에 빗대어 표현하면서, 의지가 충만한 상태를 칭송하는 의미까지도 담았다. 이가염은 기세가 등등한 시의 의경을 나타내기 위하여 북송시기의 전경 산수 구도를 채택하였고, 주사 · 주표朱標 등의 붉은 광물안료를 사용하여, 풍부하고 중후한 색채표현으로 전통회화의 웅혼하고 열정적인 효과를 만들었다.

종이바탕에 채색, 69.5 x 45.5cm, 중국미술관 소장

萬山紅遍層林盡染
一九六三可染寫於北京